U0038213

零基礎ok!

小花束の 設計課

Free Style

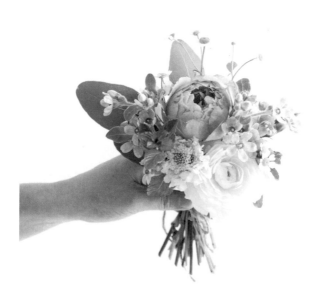

序

大家好！我是擔任本書企劃編輯的1 coin flower的研究者＊non。
目前正在研究如何以平價購買到的花卉，享受既時尚且花朵開得
長久的祕訣。

有些人雖然想在房間裝飾花朵，但卻因「太貴了！」「提不起勇
氣走進花店！」「買回來一下子就凋謝了……」而卻步。不過請
你放心！即使廉售的小花束，只要稍微下點工夫，就能裝飾得時
尚有型。不僅如此，開花期還可延長兩至三週之久喔！

本書基於持續不斷研究平價花卉，所成立的「1 coin flower 俱樂
部」的成員協力之下，整理出就算是初學者也能簡單插花的裝飾
法，每種都是成員實際體驗過的。就請大家一起輕鬆的體驗箇中
樂趣吧！

享受平價花束
延長保鮮期的有趣策略

倘若購買的花束開花期可延長
兩至三週之久，這樣有花相伴的生活，
更讓人感覺近在咫尺吧！
本章節將介紹可推薦給初涉獵的新手，
以一個月少少花費即可盡興賞花的有趣方法。

有了花剪，
就萬事OK！

必備的工具，就只要一把能
夠好好剪斷的花剪即可！也
可使用廚房用剪刀來代替。
建議花器可先利用食器等容
器，再一邊慢慢收集喜歡的
單品。

START

這是在市區超市販售的便宜
花束。其中包括5朵非洲
菊、滿天星、黃金萬年竹。

Step 1 Long Version

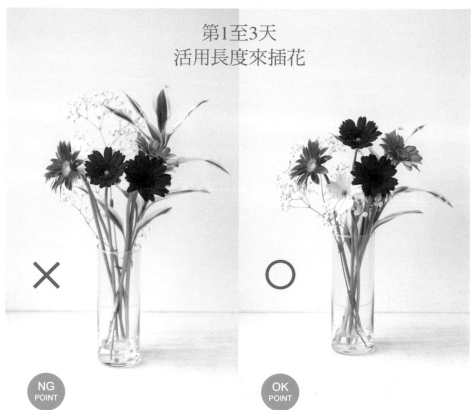

第1至3天
活用長度來插花

NG
POINT

OK
POINT

◎無法看見全部的花。

◎花朵呈同高度，視覺角度不佳。

◎整體上沒有一致感。

◎清楚看見全部的花。

◎花朵與花瓶的均衡感極佳。

◎作出高低差，呈現一體感。

超市或花店裡特價販售的花束，時常有數枝湊成一把，剪切整齊，在美感或視覺角度上皆不甚完美。與專業人士設計過的花束或插花截然不同，倘若直接插入花器，是無法發揮出花朵本身的魅力的。首先，我們先從如何平衡花朵視覺上的祕訣來學習吧！

花與花器的高度是以1：1的比例為最佳平衡。打算插在最高位置的花朵，長度大約取在花瓶高度的兩倍長；花朵的位置也應避免齊高，以決定其他花朵或葉子的長度。一旦掌握住這種最佳比例，任何花器都能裝飾出獨具時尚感的插花（從P. 10開始的Lesson 1中有詳細解說）。

Step2 Medium Version

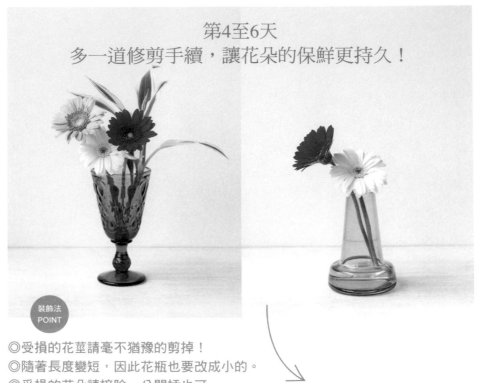

第4至6天
多一道修剪手續，讓花朵的保鮮更持久！

装飾法
POINT

◎受損的花莖請毫不猶豫的剪掉！
◎隨著長度變短，因此花瓶也要改成小的。
◎受損的花朵請摘除、分開插也可。

花材彎折的主因，大多是莖桿切口
腐壞，以致無法有效的吸取水分所
致。為了使花期更持久，得勤換清
水以避免水質混濁，並保持切口的
完整狀態。每次換水時，重新剪切
（參照P. 7）更具效果。因為花莖
會逐漸縮短，所以不妨分成兩份，
或插在其他花器裡，享受變換插法
的樂趣。

第7至10天
腐壞的切口要勤快修剪

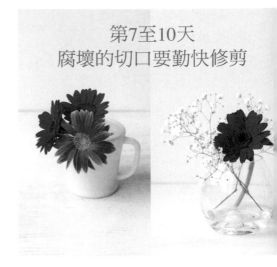

Step3 Short Version

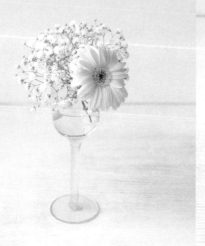

第11天之後
就算變這麼短也OK！盡情賞花到最後一刻

裝飾法
POINT

◎使用花頭能垂掛的小花器。
◎利用高腳玻璃杯作出變化。

即使莖部已剪得相當短，但還是有
很多花沒有枯萎。只要利用空的甜
點容器或燭台等，仍然能夠發揮裝
飾的效果！不妨試著擺在洗手台旁
邊，或放在托盤上，享受唯有小花
才有的討喜感。只要照顧妥當，就
算是夏天也能維持十天至兩個星
期；如果在冬天，開花期甚至可長
達三個星期左右。

裝飾法
POINT

◎反覆修剪也OK。
◎多利用食器等器皿。
◎擺在窗邊等小角落。

只要勤於修剪，便有助於花朵恢復
元氣，並為我們持續綻放。待長度
剪短至15cm左右時，不必再使用
花瓶，可直接利用馬克杯或歐蕾杯
等，作為花器代替品，恰好適合擺
在桌上或窗邊。

總體合計約兩至三週。
能夠盡情享受有花相伴的快樂時光♪

購買回來的花材，請務必進行花材處理。
首先請學會「水切法」與「深水法」的步驟吧！

剪斷莖部，重新剪切口，讓花朵或葉子充分吸收水分，即稱為花材處理。
多一道吸水程序，便可讓花朵保鮮更為持久。

〔水切法〕 在剪切花莖的同時，進行吸收水分的作業。

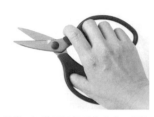 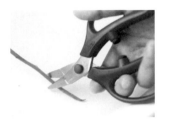 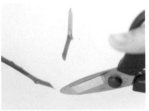

準備一把乾淨且鋒利的花剪。若將食指扣在握把外緣，力量會較為穩定，且平均傳達。

在洗手台等容器裡盛滿水，浸泡花莖後，再於水中將花剪的刀刃貼在花莖上。由下往上約3cm處，或從腐壞的部分往上算起3cm一帶為基準。

維持原狀地直接在水中斜剪花莖。由於莖部會馬上開始吸水，因此請暫時原封不動地維持現狀，再移至已裝水的容器中。

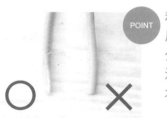

POINT 利用水壓的原理，使花材吸收水分，故不使用流動中的水。切口的切面越大，越利於水分的吸收，所以請盡量斜切莖部。只要浸泡在水中，靜靜地進行大約1小時左右的補水，便能使花材恢復元氣！

〔深水法〕 利用深水處的壓力來增強吸水效果的作業

移入盛有深水的容器裡，靜置大約1小時左右，使其充分吸收水分。請注意若一直保持原狀長時間放置，會導致已濕透的紙張悶熱不透氣。

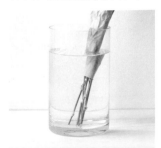

深水法是指透過較多的水量施以滲透壓，使莖部吸水的花材處理方法之一。作為事前準備，請預先以紙張包住花朵部分。

將莖部浸泡在盛水的容器裡，進行水切法。

 POINT 只要於水切法後再多加一道手續，
有的花會因此而吸水性變好。

玫瑰或繡球花要取出莖部中的棉絮狀物

觀察玫瑰或繡球花莖部的切口，便可發現內側有白色棉絮纖維般的物質。由於此物質會妨礙吸水，因此宜事先以花剪的刀尖刮除。

只要手邊有花藝用刀，即可簡單且乾淨的處理。

日本藍星花宜先沖洗白色樹液

如日本藍星花等會流出白色樹液的花種，一旦汁液完全凝固，便會妨礙吸水。因請務必將白色樹液去除乾淨。

暫時靜置片刻，待白色樹液凝結後，再以水洗掉。由於內含使皮膚發炎的成分，因此皮膚容易過敏的人，請以甩晃的方式清洗。

要使花材長期保鮮的訣竅，就免不了必要的修剪作業。
讓切口隨時處於新鮮的狀態，以利吸水效能。

切花插在水中會因切口漸漸腐爛，而導致補水效能逐漸變差。
由於勤快的重新剪切口的方式，會變得更有助於吸水，
故時常以花剪逐一剪切莖部。此一作業稱為修剪。

當切口的顏色改變時，就是應該修剪的訊號。

顏色已完全改變的非洲菊切口。情況一旦變得如此，便會無法吸水。約距離腐壞部位3cm以上之處，將上方施以水切法。

莖桿內部也會發生腐爛，一路往上蔓延。

建議修剪時，宜大範圍的剪切。如圖所示，因為即使外表看起來似乎沒有異狀，但內部腐爛的情形卻正在蔓延。

一直剪至看見健康的莖部為止，就如同上圖所示。像非洲菊這類莖部很容易腐爛的花材，最正確的作法就是持續的修剪。

CONTENTS

使用本書時的注意事項
■花材的名稱是以一般名稱表記，品種名稱以（）表示。依據品種差異，今後也有可能不再販售。
■關於花材的價格、枝數的記載，是以2016年2月以前的購入時間為準。所以僅供參考。

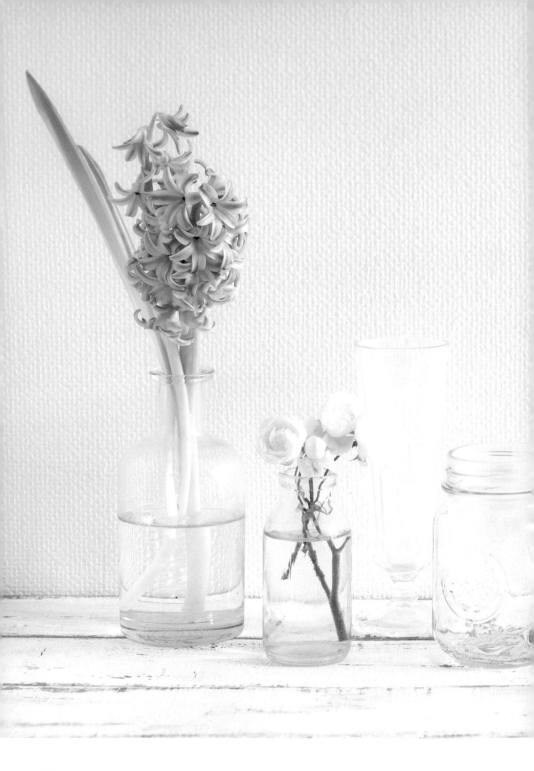

Lesson 1
就從家中現有的容器
開始吧！花瓶與花材的
高度&設計的ABC

花材&花瓶・高度的3種最佳平衡比例

＊

即使花瓶樣式或花材數改變，基本比例仍為1：1

＊

學會花瓶樣式&花材形狀的協調比例吧！

買花來裝飾吧！這時最先注意到的問題是
「應該使用什麼樣的花器才好呢？」
因此，本章節將利用家中現有的花瓶或容器，
比例均衡地練習進行插花的法則。
只要能學會配合容器來剪切花材長度，
無論使用任何花器，都能輕易駕馭，插出華麗作品。

指導／廣川朋子（fleur Jolie R負責人，P.12至20）
攝影／坂本道浩

花材＆花瓶・高度的
三種最佳平衡比例

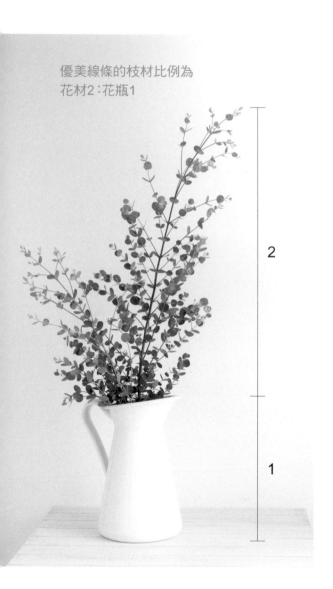

優美線條的枝材比例為
花材2：花瓶1

2

1

「總覺得平衡感哪裡怪怪的？」
會有如此感覺的最大原因，是花材
與花瓶的高度搭配不當所致。花材
過長，視覺會產生空間上的拖泥帶
水；花材過短，則會帶出擁擠彎扭
的印象。

外觀美麗的基本平衡比例為，
花材1：花瓶1。此時的花材高
度，是從花瓶瓶口邊緣開始往上露
出的部分才是關鍵。總而言之，也
就是說在剪切花莖時，是以花瓶的
2倍長為標準。

雖然1：1的平衡比例是基本
原則，但是當細長的枝材插於瓶身
較高的花瓶時，即使加長花材的長
度也沒問題。以花材2：花瓶1為
標準。相反的，若想插在高度低於
10cm以下的小型花器時，為了保
持花材0.5：花瓶1的比例，只要將
花材集中在花瓶邊緣，整體上就會
顯得可愛。最初只要能先記得這三
種比例原則就OK了。

接下來將分別就這三種比例原
則進行說明。

一切基礎的比例原則為
花材1：花瓶1

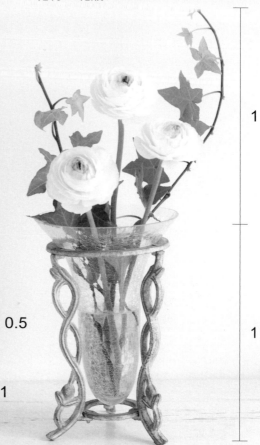

1

1

想要插得更茂密些
迷你瓶插的比例原則為
花材0.5：花瓶1

0.5

1

基本為1：1。
在插複數花材時，
需要比例協調地
作出高低錯落

　　基本的1：1比例，是指從花瓶瓶口邊緣往上算起的花材長度，取成與花瓶大致相同的高度。以右圖為例，由於最高的花材是右端的常春藤，長度配合花瓶則為關鍵所在。使用高腳花瓶時，瓶腳以下的部分不列入計算，有時反而比較容易取得平衡感。

　　插複數花材的時候，最好也請保持花材高度間比例的協調感。心中構思三角形的畫面，再作出高低錯落。如同圖中的陸蓮花般又圓又大的花材時，則以花材的中心部分為基準，較容易判斷。

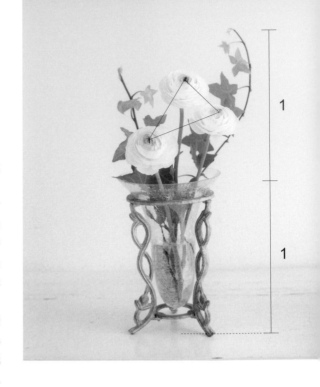

使用小型花器時，
則以0.5：1的比例。
觀察花材的分量，
盡量將插作重心往下移

　　使用高度低於10cm以下的小型花器時，建議依據花材的大小或形狀，將插作重心移往下方，較容易取得視覺上的平衡。左圖中的陸蓮花與雪球花，兩者皆屬於渾圓的花形，因此若插於高位，只會顯出構圖的沉重。玫瑰與康乃馨等花材也是同樣類型。將花材集中在花瓶的瓶口邊緣附近，整體重心收束在較低位置較為適當。想要表現出高度時，可添加如圖中的花蕾或線條纖細的花材。

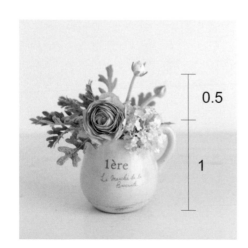

纖細線條的枝材，
維持2：1的比例
插作出具有使空間放大
效果的裝飾方法

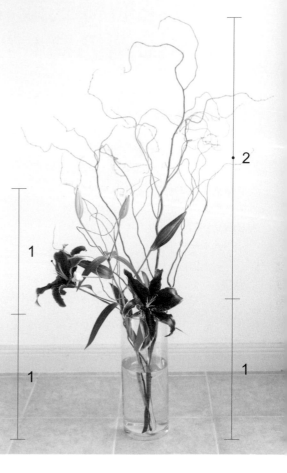

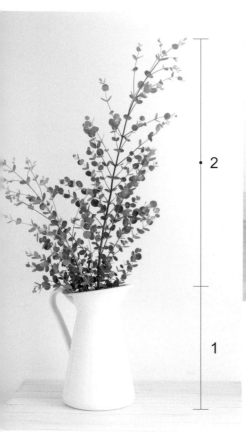

　　纖細修長的枝材，即便增長高度，插作重心也難以往上移，因此可以作大型作品。以花瓶兩倍高度的範圍為標準。由於視覺上能感受到枝材往前延伸擴展，因此擺在房間角落或餐桌的中心等處，以作為居家擺飾一部分，也是一大樂趣。與花材組合瓶插時，要訣在於可如同上圖的百合所示，花材的高度控制在1：1的比例，而看起來較有分量的花材，則收束在靠近花瓶的瓶口邊緣處。

即使花瓶樣式或花材數改變
基本比例仍為1：1

只要能掌握住長度・高低差・
重心這3個重點就OK了！

　　我試過在各式各樣造型的花瓶裡，插形狀不一的花材。不論是單朵插或多朵插，只要注意「最高的花材與花瓶的高度」，就更容易保持整體上的平衡感。再者，「在插複數花材時，宜作出高低錯落」、「又圓又大的花材視覺上顯得沉重時，宜將插作重心移往低處」。若能事先掌握住這兩個重點，插花就可以更自由自在的創作。

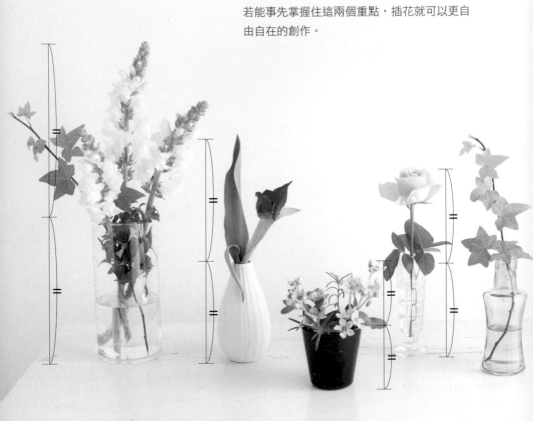

花材長於1：1，視覺上顯得太過鬆散
花材短於1：1，給人過於短促的印象

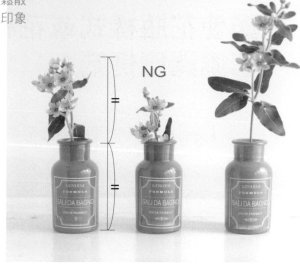

　　我試過在同一個花瓶裡，以不同的長度插藍星花。右端最下方的葉子與花瓶之間的空間會引人注意，視覺上顯得太過鬆散。花材的重心在整體上也過於上移，給人不穩重的印象。中央花材較短的瓶插，則給人過於短促且有點拘束不暢的感覺。恰到好處的平衡比例為左端的1：1。只要將花材剪切得長一些，再去細微調整一下，就會變得更容易找到絕佳的平衡感。

花材高度的協調性
也可視穗尖來決定

　　在決定複數花材高度的協調性時，圓形花材的情況是以中心部分為基準，但像是上圖中的金魚草，綻放穗狀花的情形下，則以穗尖作為基準。方向的協調性也調整好之後，表情自然呈現出來。

大朵花材只要將重心往下移
就會顯得穩重

　　在插玫瑰這種又圓又大的花材時，若維持基本的1：1原則，恐怕會使花材看起來太過沉悶。在此情況下，只要如下圖的右邊那樣，將玫瑰花稍微剪短，插作重心往下移後，便會顯得穩重。添加一枝末稍纖細的常春藤等植物，並將常春藤的長度調整成1：1的比例。

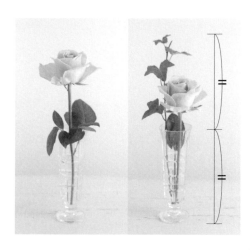

學會花瓶樣式＆花材形狀
的協調比例吧！

在圓柱形花瓶裡插作渾圓的圓形花型

　　瓶身為圓柱形的花瓶，是易於使用的萬用款式。不論是插作長莖花材，或將短莖花材聚集於瓶口邊緣處，也都能作出可愛的氛圍。特別是如圖般，插茂密群聚的圓形花束最為適合。從歐美的花藝圖來看，便能瞭解這種協調比例即為基本形。有較多機會收到圓形花束的人，倘若事先備有圓柱形花瓶，只要修剪成適合的長度即可妥當收束於瓶中。

在寬底飽滿的花瓶裡，插作圓潤而舒展的花型

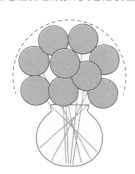

　　由於瓶底寬、瓶口窄的花瓶，會使花莖朝著瓶底處傾斜地延展，因此花朵也會隨之自然地舒展開來。只要如圖所示，先勾勒出球形的構圖再插，協調性會更為一致，圓形花束也能美麗收束。為了插成茂密渾圓的球形，大量的花材枝數是必要的條件，因此配合想要插的花材分量，再挑選花瓶的大小，較為恰當。

在碗型花器裡，插作半圓形的花型

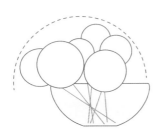

使用像是歐蕾杯一樣窄底寬口的花器時，不妨試著讓花朵靠在花器邊上。先勾勒出讓花朵扣臥在碗上的半圓形構圖，再來插，應該會比較容易取得協調感。可以如圖，插上複數的花材；亦可使用在僅僅插1枝如繡球花或芍藥等又圓又大的花材時。避免像是以花材填滿一般，若是偏向左右任一邊，亦可從中感受到留白的美麗意境。

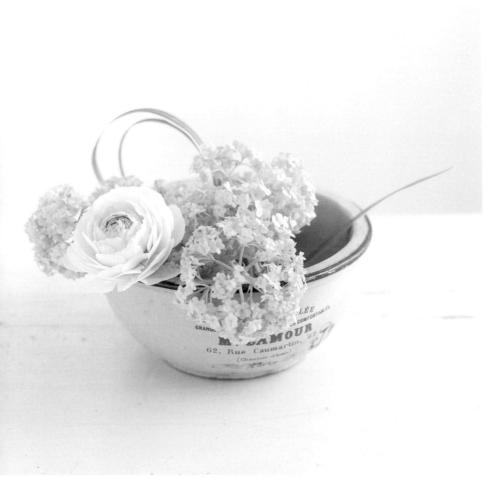

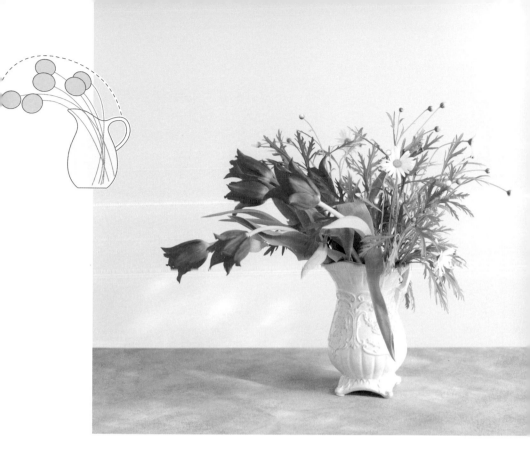

在左右不對稱的水壺裡，插作靈動感花型

　　類似陶壺一樣附有壺嘴的花器，是可配合花器的向，於花材上賦予流動感的插法。圖中，彷彿由陶壺的壺嘴處流洩出水般地，插上鬱金香。不論是簡潔地只插上鬱金香，或添補瑪格麗特營造茂密感也都OK。祕訣是搭配花瓶的樣式，插花也可採左右不對稱的插作方式。

〔關於花器的二三事〕
創造出像海外的居家擺飾一樣，有如圖畫般場景的插花藝術

傳統經典的冠軍盃花器
兼具優雅與品味

在歐美的園藝用品中經常出現的冠軍
盃花器裡，隨意地插上夜叉五倍子。
夜叉五倍子也是經常出現在國外居家
擺飾實例中的枝材。如果有一只當作
工藝品也很美的花瓶，使用上會非常
方便。（插花・攝影 浜谷蘭子）

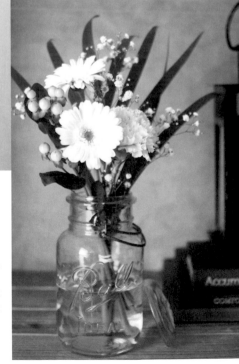

超人氣的梅森玻璃罐
就算充當花瓶也很優

原本是保存容器的梅森玻璃罐，在國
外也經常被用來充當花器使用。就連
超市裡的平價花束，只要直接插入，
即可幻化成高雅花束。瓶口稍窄的花
器，很適合搭配輕盈外擴的花藝造
型。（插花・攝影 杉山佐和子）

體驗平價花束的瓶插實例

於琺瑯水壺裡
插入滿滿花朵

從鄰居那兒分來的繡球花，插在琺瑯水壺裡。水壺是隨手往裡頭插個花，也能輕易構成圖畫的單品。只要從窄縮的瓶口往外擴展般插，整個輪廓就會越顯美麗。（插花‧攝影　浜谷繭子）

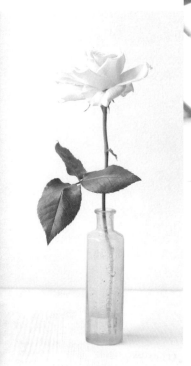

在復古的藥瓶裡
隨意的裝飾上一輪花

陳舊感為其魅力的復古藥瓶，極為適合插上玫瑰般高貴的花朵，或像小菊花般樸素的野花。陳列上幾只大小不同或顏色相異的瓶子，也能成為美麗可愛的瓶花。（插花‧攝影　藤岡信代）

〔關於花器的二三事〕
利用家中現有的餐桌擺設，搭配花樣或顏色也能玩出新創意

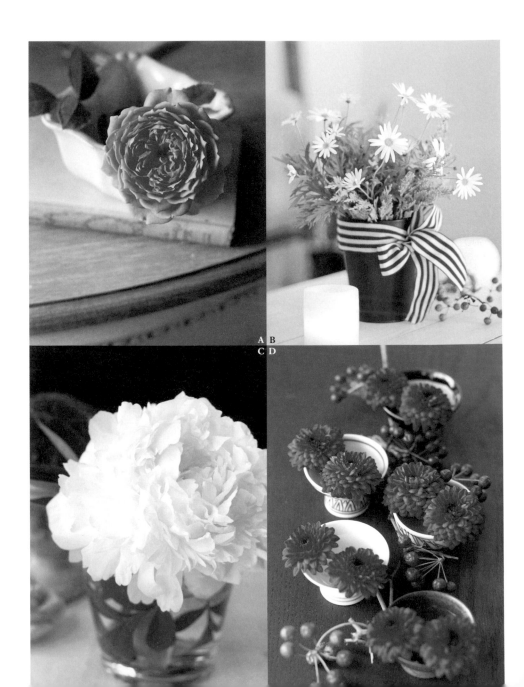

A B
C D

體驗平價花束的瓶插實例

只要能夠盛水，
什麼都可以成為花器

A 將陽台上培育的玫瑰插在四方形的
陶瓷烤皿。因本身大量的花瓣而顯得
沉甸甸的花材也可利用邊角處，靠在
上面，就能順利的收束於花器中。
（插花·攝影 浜谷蘭子）
B 瑪格麗特搭配雪冠杉、針葉樹等，
插在黑色杯子裡。條紋緞帶在休閒風
當中散發出典雅的氣息。（插花·攝
影 海野美規）
C 將芍藥插於玻璃杯中。刻意留下葉
片，再插入玻璃杯中，享受著有如圖
案般的視覺樂趣。（插花·攝影 岸
利依子）
D 在一個又一個別具特色的小瓷杯
裡，分別插上兩枝迷你菊花。插於其
間的是山歸來的果實。是聚集小小花
朵而成的創意。（插花·攝影 岸利
依子）

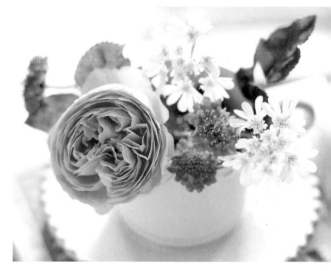

宛如組合盆栽般
將花卉集中插於茶杯＆托盤上

容易當成花器代替品的茶杯＆托盤或
馬克杯。沿著杯緣處，插上粉紅色玫
瑰、紫色松蟲草、白色蕾絲花。即使
偏向一方插上一輪大花，也非常好
看。（插花·攝影 浜谷蘭子）

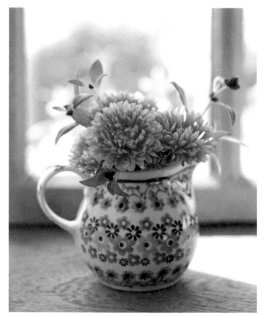

將牛奶壺上的花樣
與花材融為一體

使用樸素花樣的波蘭製水壺，來搭配
粉紅色的孔雀草。即使只有少少的
花，只要挑選花色合適的花瓶，樂趣
將無限延伸。（插花·攝影 海野美
規）

〔關於花器的二三事〕
巧妙運用家中現有的空瓶、空罐或竹籃

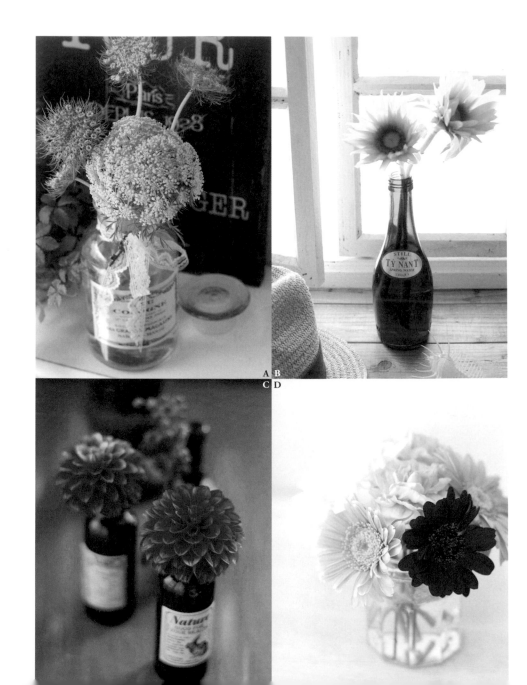

A B
C D

體驗平價花束的瓶插實例

空瓶最適合充當花瓶使用
記得保留方便使用的容器

A 將具有分量感的胡蘿蔔花插於玻璃瓶裡。這片萊姆綠的小花泛著清爽氣息。（插花‧攝影 竹野和美）

B 搭配迷你向日葵使用的花器，是英國聖沛黎洛天然氣泡礦泉水的空瓶。黃色與蔚藍色的組合，呈現出夏天的感覺。（插花‧攝影 杉山佐和子）

C 插著乒乓菊的茶色小瓶，其實是營養飲料的瓶子！若能改貼上市售的標籤裝扮一番，就會變身成絕佳的花器。（插花‧攝影 岸利依子）

D 將修剪得很短的非洲菊或康乃馨，圍成圓形插於空果醬瓶裡。建議不妨使用造型可愛的ＢＯＮＮＥ ＭＡＭＡＮ果醬瓶。（插花‧攝影 藤岡信代）

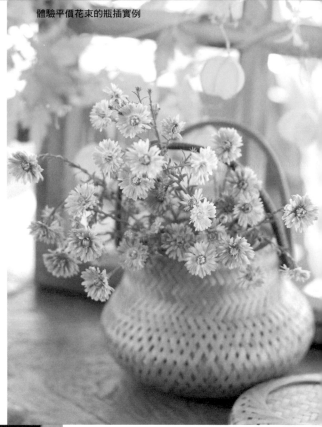

只要裝入杯子
竹籃也能變成花器

大量插著秋天裡盛開的孔雀草，是附有提把的竹籃。裡面裝有一只盛水的杯子，只要將花材插入其中，即可取代花瓶使用。（插花‧攝影 海野美規）

融合雞冠花的紅
與紅茶罐的紅

橘色的迷你菊與紅色的雞冠花。在這片元氣飽滿的色彩組合上，搭配了本身帶有搶眼紅色的英國國旗圖案的紅茶罐。此花器也是在裡面裝入一只水杯。（插花‧攝影 藤岡信代）

27

 第一次購買花器，
能否建議應該
挑選何種
形狀&材質呢？

 只要備有高度25cm與12cm左右的兩種花瓶，使
用起來就很方便。

陳列於賣場的花卉，以40至50cm的長度居多，因此想要活用長度來插花時，推薦使用高度25cm左右的花瓶。圓桶形的圓柱體款式，是任何花材皆能輕鬆搭配的最佳首選。不妨事先備齊不同的尺寸，以方便使用。

當花材枝數較少時，或一輪插時，稍微小型的12cm左右花器則較為合適。類似瓶狀或水壺這種瓶口越來越小的窄口型花器，插作少量花材不僅易於支撐固定，即使是初學者也能插出均衡美感。（建議者：廣川朋子）

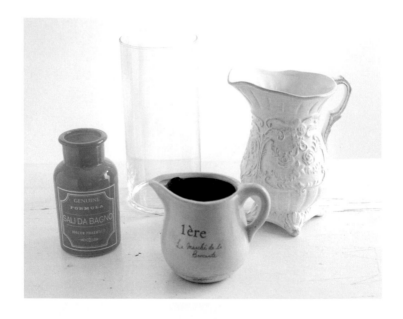

 利用角落固定花材的
方形花器，即便少量
花材也能展現出
時尚感。

雖然花瓶本身帶有強烈的圓
桶形印象，但是沒想到卻最好插作
的方形花器。角落的部分不但可集
中花材，花莖還可斜跨在對角線
上，因此即便只有少量的花材，也
能夠依照自己構思的形狀去固定。
不以花材來填滿，有著留白處的插
作方式也能展現出絕妙的美感。
（建議者：廣川朋子‧岸利依子）

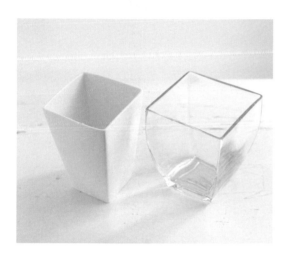

 看得到水的
玻璃製廣口型花器，
除了容易管理，
也容易延長花材壽命。

由於玻璃製的花瓶容器，比
較容易確認水量與狀態，因此具有
更易掌握換水時機的優點。若是廣
口型花器，清洗起來也方便，自然
蒸發的水分不會留滯在花瓶內部，
也不會導致葉片或莖部潮濕悶熱。
相反的，窄口型花器則因為內部悶
熱不透氣，所以必須費心照顧。不
挑花材的球形與方形花器，也與圓
柱形一樣，只要備齊不同的尺寸，
使用上就會很方便。（建議者：岸
利依子）

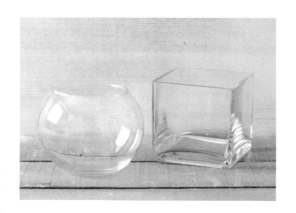

1 coin flower研究家
＊non
研究報告

即使花量少也容易收束的花器
為口徑8cm左右的花瓶

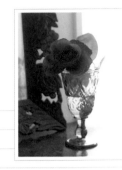

　　歷經一年的時間，研究使用日幣500元購
買花材的插花法，從而得知的是花瓶的瓶口寬
度（口徑）最為重要。無論是一輪插或插作
3、4枝的少量花材時，最能輕鬆收束的花瓶
就是口徑8至9cm的容器。口徑比那個更大的
花器，大多造成花材過於鬆散，難以收束的情
況。只要備有高度25cm左右、12至13cm、7至
8cm的三種花器，就算因修剪使得花莖漸短，
也都足以應付需求。可襯托出花色的容器為白
色與玻璃製花器。灰色或黑色的花瓶，也是非
常適合搭配各種花材。

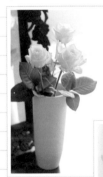

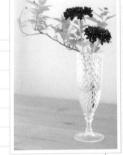

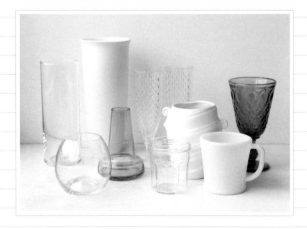

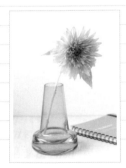

 花瓶應該如何保養比較好？

 為了避免細菌滋生繁殖，以洗潔劑清洗為基本方法。窄口型花瓶則以含氧漂白劑來殺菌。

為了延長賞花的時間，水質的管理極為重要。因為細菌一旦在水中繁殖，切口就會迅速腐爛，導致花莖無法吸收水分。為了保持水質清潔，花瓶最好使用廚房專用清潔劑來清洗。特別是水質容易變差的夏天，每次換水時都應該使用清潔劑來清洗較為妥當。窄口的一輪瓶插用的花器等，難以使用海綿進行清洗的花瓶，還有下方以含氧漂白劑來殺菌的方法。

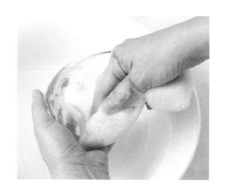

含氧漂白劑的使用方法

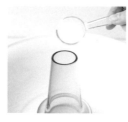

將含氧漂白劑放入花瓶。以500ml的熱水添加一小匙的漂白劑為基準。

灌入40℃以上的熱水。反應後產生的泡泡，將會分解污垢。

維持原狀的暫時浸泡一段時間。最後再以清水沖洗乾淨。

Lesson 2
就從便宜
花材開始吧！
利用長・中・短三階段體驗

若是迷你花材，花費少少但也夠豪華了
迷你玫瑰的三階段瓶插
*
藉由提前修剪與換水來延長花材壽命
非洲菊的三階段瓶插
*
無論是配花或桌上盆花皆可使用的
康乃馨的三階段瓶插

為使花材壽命延長，必須讓花莖經常保持在能夠吸收乾淨水質的狀態。
因此，進行修剪的工作是相當重要的。
在本章節中，將使用可輕鬆入手的
迷你玫瑰、非洲菊、迷你康乃馨，
學習一邊修剪，一邊逐一更換插瓶的方法。

指導／岸利依子（BLOOMING JOY主辦人、P.34至37、P.40至43、P.46至50）
攝影／佐山裕子（主婦之友社）

受到許多人喜愛的玫瑰。
若是迷你花材，花費少少但也夠豪華了

迷你玫瑰

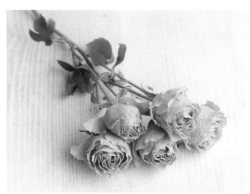

如果花材的高度不同，
就會失去插作時的分量
感，給人孤單的印象。

挑選方法的重點

品種豐富，且花色、形狀或大小等
皆千變萬化的玫瑰。分別有一根主
枝上綻放一朵花的一莖單花型，及
如圖所示，分枝後長出複數花朵的
迷你型。價格合理又具備華麗感的
玫瑰就屬迷你型。只要從中挑選花
材高度一致者，即便是初學者也能
輕鬆進行瓶插。雖然連花瓣也有各
種不同的形狀，但推薦波浪瓣的玫
瑰較佳。

將花莖斜跨之後，利用花瓶的側邊固定。
將素馨的葉子沉入水中，營造出層次變化。

插花時，關鍵在於應該使花材呈現出最可愛的角
度。以玫瑰來説，最佳角度就是讓花臉清楚呈現出
來。比方坐在沙發上由正面欣賞時，為了能盡收眼
底，因而將花材猶如靠在花瓶邊。打算將花莖斜放固
定時，可以利用側邊的弧度能固定的球形花瓶則較為
便利。將泡水也不易腐爛的素馨沉入水中，以延續花
瓶與花材之間的連貫性。

玫瑰是斜向插作，並將切口頂住花瓶
的側邊，以呈現固定的感覺。為營造
出由瓶底漂浮起來的狀態，故裝入足
夠的水量。

34

Step 1　Long Version

將花材集中在花瓶邊緣，以便讓花臉清楚呈現。

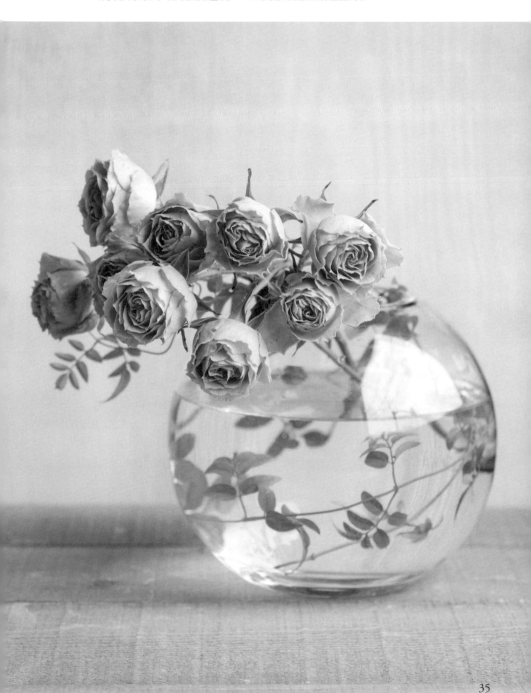

Step2 Medium Version

收成花束風格，擺設在餐桌等可以往下俯視欣賞之處。

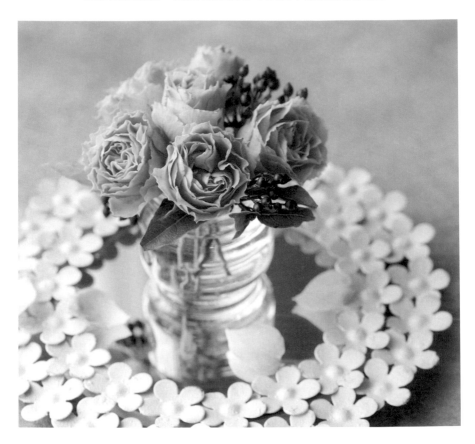

在花瓶下放上一面鏡子，
同時欣賞倒映的花朵之趣。

　　經由修剪（參照P.7）變短的花材，呈圓形的插
於果醬的空瓶裡。單單插上迷你玫瑰也行，但若能添
加些果實（圖為藍莓果）或葉材等，更能突顯出玫瑰
楚楚可憐的美感。因為是由上往下俯視的插法，為能
欣賞花材的倒映之趣，而嘗試放上一面鏡子。由於玫
瑰連花瓣都顯得可愛，因此特意嘗試撒了一些花瓣來
演繹作品。

往下俯瞰時，倒映在鏡子裡的花材也
隨之映入眼簾，因此分量感倍增。更
添了一分發現新表情的樂趣。

Step3　Short Version

變得非常短的花材，可插在高腳香檳杯裡。

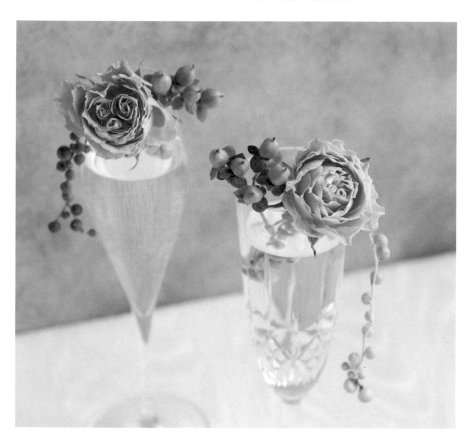

僅將花頭斜插，看不見花莖，
感覺整潔俐落。

　　將幾乎剪短到花頭附近的玫瑰，插在高腳香檳杯裡。花朵靠在花器邊緣，花莖斜放後，固定於玻璃杯的側邊。為了使一朵玫瑰也能當成主花，故將綠色果實的火龍果與綠之鈴作為陪襯的角色。藉由添加大大小小的綠色果粒，使整體散發出律動感。只要以左右對稱的形式插作，即可成為印象深刻的擺設。

在陳列兩只對杯時，採左右對稱來插花材，僅需改變綠之鈴的長度，即可調整全體的平衡感。

〔迷你玫瑰的趣味巧思〕
純粹體驗伴隨長度的變化,表情也隨之改變的迷你玫瑰魅力。

使剪短的玫瑰沿著花器邊緣
插,並添加草本蔓性植物。

於印有花朵插圖的玻璃杯裡,插入已
剪短的玫瑰,裝飾成可同時欣賞圖樣
與花材的瓶花。添加一枝闊葉武竹,
營造出動態感。比起獨有花朵,表情
會更為生動豐富。(插花・攝影 岸
利依子)

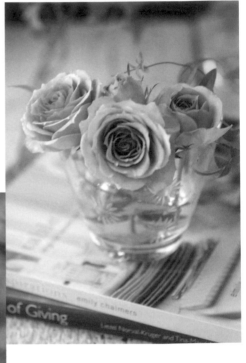

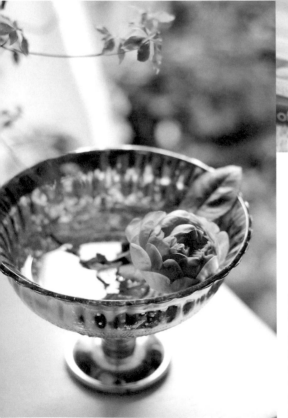

於復古風的花器裡,
漂浮著一朵玫瑰花。

這是我將陽台上培育出的玫瑰插作而
成的作品,最後所剩的一朵迷你玫
瑰,這樣詮釋也不錯。使其沿著寬口
花器的內側插上花材。似乎也可應用
於歐蕾杯或水果盤。(插花・攝影
浜谷鬺子)

體驗平價花束的瓶插實例

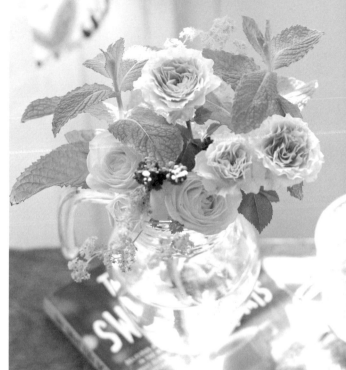

於自然風的居家擺飾中點綴
水壺＆香草

於迷你玫瑰與柴胡之中，添加庭院裡
摘來的薄荷與薰衣草。正適合玻璃本
身所散發出來穩重不做作的氛圍。若
是同時添加薄荷等綠色植物，大略地
穿插於全體之間，即可營造出隨意自
然的氣息。（插花・攝影　海野美
規）

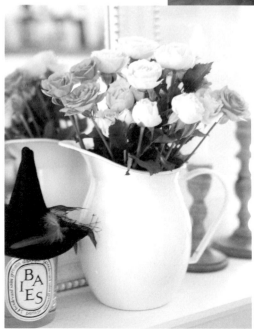

創造分量感的插法也因迷你玫
瑰而變得簡單。

將兩束便宜的兩種顏色不同的迷你玫
瑰，簡單地插在琺瑯水壺裡。僅僅將
整體呈圓形插上去，這是唯有迷你玫
瑰才能創造出來的樂趣。（插花・攝
影　杉山佐和子）

39

即使一朵也很可愛的非洲菊，
藉由提前的修剪與換水，來延長花材壽命。

非洲菊

由背面觀察，花萼一帶
正在變色的花材（左邊
圖），很有可能已經發
霉了。

挑選方法的重點

花朵又圓又大且華麗的非洲菊，以
合理的價格就能購得之處也是其魅
力所在。開有八重瓣或波浪瓣的花
瓣等，品種也是越來越豐富。事實
上，非洲菊極易造成水質混濁，且
花莖一旦腐壞時，花頭處就會驟然
鬆動以致完全折斷。不過，只要勤
於照顧，還是有可能延長切花壽
命。重要的是少放點水，勤勞地換
水與進行修剪。由於也會有發霉的
情況發生，因此最好由花朵背面觀
察是否變色，並確認花莖是否堅
挺。

使其沿著花瓶的側邊，
插作圓而舒展的花型。

修長伸直的莖部與又圓又大的花朵。運用非洲菊
本身固有的特色，簡約且鮮明的形狀而創作的瓶插。
使用略有高度而纖細的花瓶，藉由花莖沿著側邊插作
的方式，呈現出圓而舒展外擴的花藝造型。瓶插高度
依照基本的1：1比例（參照P.14）插作。只要配合花
材高度或方向加以變化，即可呈現出更自然的感覺。
當花材枝數較多時，那樣的情況將導致水質混濁度也
隨之加速，因此勤勞的換水是延長花材壽命的必要關
鍵。

由上往下看的模樣。藉由將花莖交叉
置入的插法，使之變得更容易固定。

Step 1　Long Version

為使花朵能看得更清楚而改變長度之後，花莖簡潔舒展的表情也令人期待。

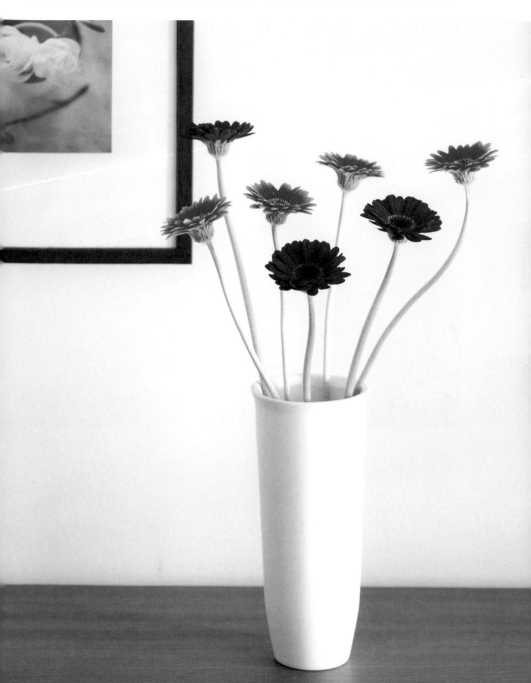

Step2　Medium Version

插兩、三朵時，特意將花臉排列插作。

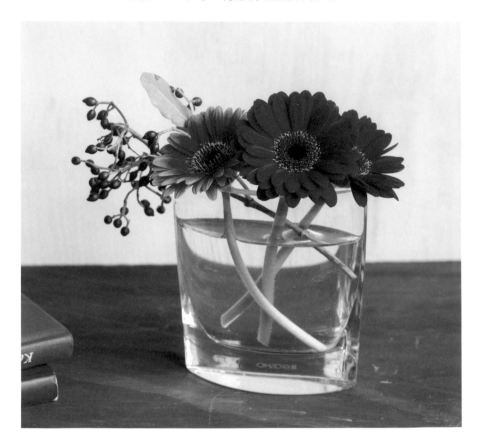

沉重的花材可靠在花瓶的瓶口邊緣固定，有了無厚度的花器，插花也變得簡單。

　　像非洲菊這類又圓又大的花材，由於花朵本身具有重量，因此有可能隨著時間的經過，花莖的力量減弱，導致最後再也無法完全支撐花朵。倘若因修剪而變短，不妨將花朵靠在花瓶的瓶口邊緣也是不錯的插法。如圖中這種沒有厚度的扁平花器，只需將花朵排列插作，就能輕易構成一幅圖畫，所以大力推薦。藍莓果是特意將之斜插，在作為固定的同時，心做發出存在感。

為了讓果實清楚呈現，而特意將藍莓果斜插。

42

Step3 Short Version

圓形花器裡插上一朵非洲菊，簡單又不失敗的瓶插造型。

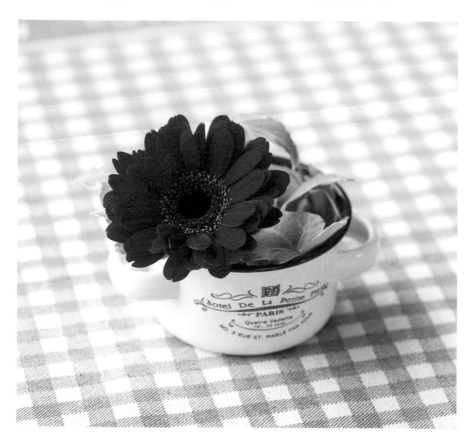

為花朵增添色彩的常春藤，
還具備固定花朵的功能。

　　將一朵只剩花頭的非洲菊插在圓形的琺瑯花器
裡。圓形花朵搭配圓形器皿，是任何人都辦得到的可
愛造型的技巧。事先將常春藤的莖枝繞圓兩至三層，
並沿著花器的內側放置，伴隨著葉子帶出的層次變
化，靜靜的由下方支撐著非洲菊。有著柔軟枝條的常
春藤，因本身可作修飾造型之用，為此插花的範圍大
為擴大，屬於非常便利且值得推薦的花材。

常春藤繞圓之後，布置於花器裡。以
固定非洲菊的莖部。

〔非洲菊的趣味巧思〕
莖部容易腐壞的非洲菊，建議剪短瓶插。

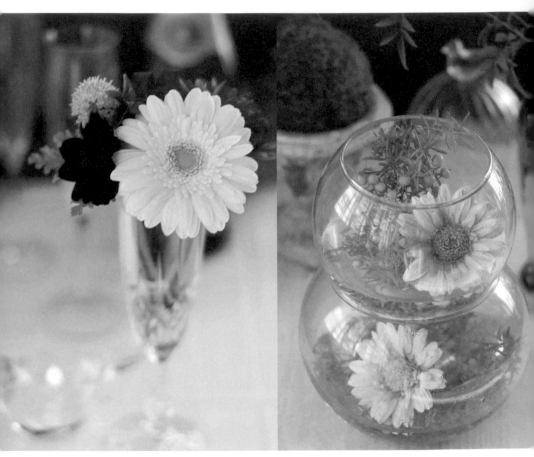

將剪短花莖的非洲菊
插於香檳杯裡

於非洲菊之外，再各別添上一枝菊
花、巧克力波斯菊、白妙菊等數種花
材，插作成隨意卻又華麗的瓶插造
型。將花頭靠在杯緣處進行插作，隨
之散發出輕盈曼妙的感覺。（插花・
攝影　岸利依子）

置入花瓶之中，雖僅有兩朵，
卻印象深刻

粉紅色非洲菊剪短花莖，置入盛滿水
的球形花瓶之中。一起放入的植物是
蘆筍草。只要重疊堆放上兩層，高度
也就同時突顯出來，成為引人注目的
瓶插造型。（插花・攝影　岸利依
子）

體驗平價花束的瓶插實例

花器與花材皆以同一色彩作為統整，
點綴的綠色植物飾以層次變化

八重瓣的非洲菊、雞冠花，及馬克
杯，全部皆以深濃的正紅色來統一色
調。表面光滑的琺瑯馬克杯更能襯托
出花材輕盈、毛茸茸的質感。點綴上
豆苗的嫩芽，賦予柔和的印象。（插
花‧攝影 海野美規）

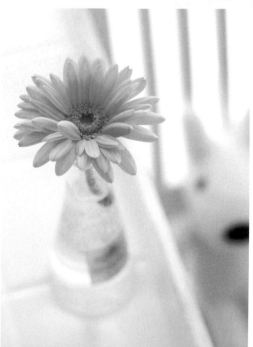

以造型簡單的瓶子，
襯托出非洲菊的魅力

將挺直伸長的莖部上綻放花朵的非洲
菊魅力，直接運用的一輪瓶插。燒瓶
形的瓶子是調味料的空瓶。將花頭靠
在瓶口邊緣進行插作，所以就算花莖
變短，只要調整水量，就能插得更持
久。（插花‧攝影 海野美規）

花期持久的典型代表花材
亦可充當配角花材或運用於桌上盆花

迷你康乃馨

能充分發揮花朵的可愛感，是以左邊的視覺角度為佳。如果是從側邊觀賞的插法，花萼會比花朵更引人注目。

連花蕊都完全綻透的花型，花朵看起來較為大朵，並營造出華麗的形象。

花色豐富且持久綻放的康乃馨，是一年四季都會出現在市面上的基本款。一莖多花的康乃馨以中輪種為多，不但是用來襯托主花的配花，亦是插桌上盆花的實用性便利花材。花臉能夠清楚呈現出來是由正面觀賞的時候，因此只要挑選花朵開得又圓又大的花型，就會顯得更好看。鮮綠的花色因為不挑居家擺飾的品味風格，因此極為推薦。雖然花期持久，但莖部的莖節容易分泌黏液，必須注意水質的管理。

使花材長度一致並綁成花束，藉以強調波浪狀花瓣的美麗。

當康乃馨花臉聚齊時，最能使魅力發揮得淋漓盡致。有效利用長度時，建議將花莖斜放，以看得見花朵的正面來進行插作。此處是將三枝波浪狀花瓣的迷你康乃馨剪枝切齊，盡量使花材高度一致綁成花束之後，進行瓶插。由於方形花瓶可藉由角落來集中花莖，以固定花材，因此想要斜向插花材時，相當便於使用。為了呈現出動感，所以將常春藤沉在水中，並嘗試將枝稍往外延伸。

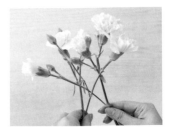

於一枝迷你康乃馨的分枝之間，彷彿加上另一枝的分枝般交叉放置，並使花材的高度一致，且事先緊密的綁成一束。

Step 1 Long Version

利用往下俯視的角度展現美麗的斜向插法。

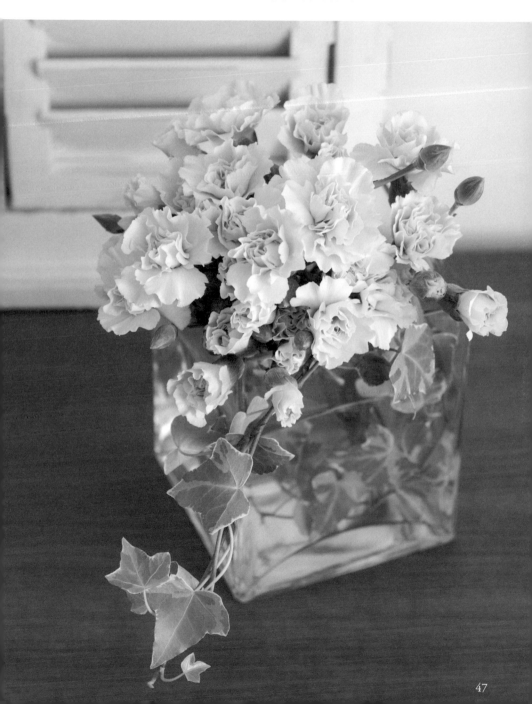

Step2　Medium Version

插小型花時，不妨靠在花瓶瓶口邊緣。

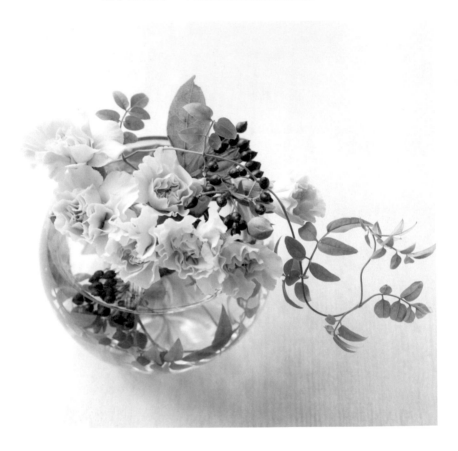

活用球形花瓶的特點，
運用果實提升分量感。

　　若是因修剪而變短，不妨嘗試換個角度，體驗往
下俯視的創意瓶插。只要將花材靠在花瓶的瓶口邊
緣，花臉就能清楚呈現。即便任何花器，都可以使用
相同的插法，不過，此處是運用玻璃的球形花器，並
嘗試將藍莓果沉在水中。只要呈對稱性地配置在花瓶
的內外兩側，就比較容易取得平衡感。以多花素馨添
上翩翩舞動的輕盈感。

只要將果實沉於水中，就會同時兼具
固定的效果。再將花莖靠在跨於花瓶
中央的藍莓果枝條上，以固定花材。

Step2 Medium Version

利用緞帶與火鉢炭火箱的空瓶創作桌花風格。

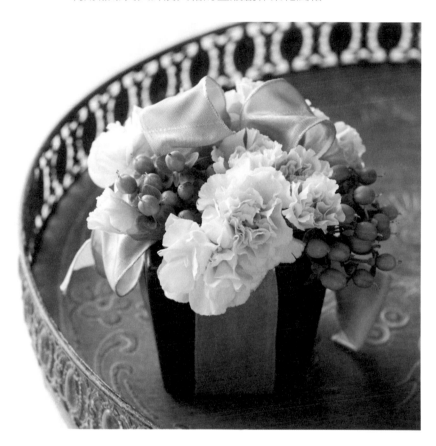

緞帶可固定花材，
並顯現高度的桌花禮盒。

迷你康乃馨插桌上盆花時，也極為好用。此作品是以空瓶插的方法，完成的禮盒風。在箱型花器中放入空瓶，並將緞帶綁成十字形。由於可以隔出四個區域，因此只需要將迷你康乃馨與火龍果均衡插於其中即可。藉由空間劃分成小塊區域，花材不但變得更容易固定，也可以作出中央高起的效果。

如果僅用一條緞帶於花器底部交叉，較無法穩定，故於每個方向綁上分成兩條的緞帶，並將其各自打結。使用內含鐵線的緞帶，就比較容易塑形。

Step 3 Short Version

利用高腳盤＋綠色植物的組合，來演繹華麗感。

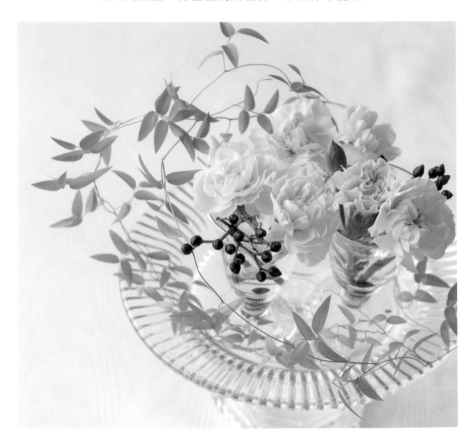

就算只剩花頭，亦可利用群聚呈現，進一步延續賞花期。

　　花莖容易分泌黏液的康乃馨，歷經多次修剪會變得越來越短。就算修剪得只剩下花頭，只要插在小小的玻璃器皿中，還是能夠繼續欣賞。在此是使用玻璃高腳盤，創作出顯現高度的插法。在將小花聚集呈現時，除了高腳盤外，亦可使用淺盤或淺碟。最後纏繞上兩層闊葉武竹的枝條修飾，於整體作出一致連貫的感覺。

像高腳盤這類帶腳的器皿，使用在為小花展現出高度時，相當便利。在款待賓客的餐桌上插花時，也大為推薦。

體驗平價花束的瓶插實例

〔迷你康乃馨的趣味巧思〕
開花期持久的花材，請一邊修剪，
一邊欣賞到最後一刻。

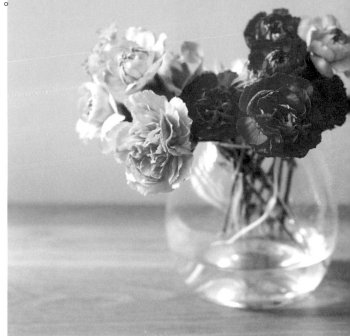

斜插於花瓶裡的瓶插方式，
就算花莖稍短一點也可愛無比。

將顏色不同的迷你康乃馨與金翠花插
入圓形的花瓶裡。花頭靠在瓶口邊
緣，斜向插花莖的方法，只要依照順
序疊放花材，形狀會比較容易統整。
添加綠色的花材，就能營造出嫻雅的
氛圍。（花・攝影　藤岡信代）

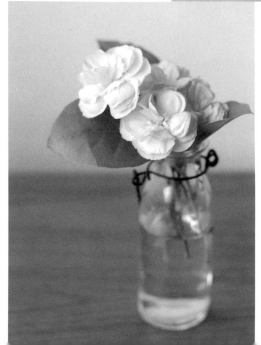

以北美白珠樹葉包覆著最後所
剩的三、四朵花。

歷經修剪而變短的花材，插在百元商
店購入的迷你花瓶裡。嘗試以一枝北
美白珠樹葉包捲花材，綁成小小的花
束一般。綁束之後再插，較容易決定
瓶插的造型。（花・攝影　藤岡信
代）

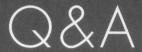
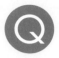 挑選花材時應該要注意哪些地方？

 花頭結實牢固，
葉片有張力的展開的花材才新鮮

一旦花萼附近轉變成茶色時，有可能已經開始腐爛。也記得從背面檢查。

圖為健康葉片的狀態。無論是枯萎或變黃的花材，全都是切花已歷經一段時間的有力證據。

　　選購花材時，最好挑選健康又新鮮的花材。花材也和蔬菜一樣，基本上保持水水嫩嫩的狀態才是新鮮。檢查重點分為：①花頭的莖部是否結實牢固生長？②支撐花朵的花萼是否呈繃直向上狀？③葉片是否有張力的展開？花莖或花萼呈現變色的花材，可能已經感染了病菌。建議不妨詢問花店從花市進貨的時間，再於進貨當日前往購買。

 如果希望賞花期持久，
也請檢查花開的狀態。

洋桔梗連花蕾都好好的開花，算是賞花期持久的花材之一。一旦開花了，花粉就會散出來。

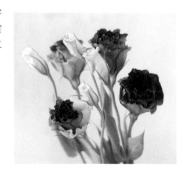

　　像是花蕊中的花藥裂開將花粉散出，雌蕊疑似授粉的花材，由於盛開期已過，因此賞花期並不持久。希望賞花期持久的情況下，最好挑選正要開花的花蕾。

 Q 花材的組合搭配有何祕訣呢？

 A 構思好主花、配花、葉材與果實三部分再作選擇，就比較容易統整收束。

在組合兩種以上的花材時，如果先決定好主花，再選擇搭配主花的配花、葉材或果實，一致性會較佳。最好參考專業花藝師設計的花束比較恰當。圖中的花束，是以花瓣數量多的圓形玫瑰、陸蓮花、松蟲草為主花。小花種的法國小菊、日本藍星花、撫子則為配花。進而搭配上薄荷與尤加利葉，將整體串連起來。首先，不妨試著各選一枝主花、配花、葉材或果實搭配看看吧！

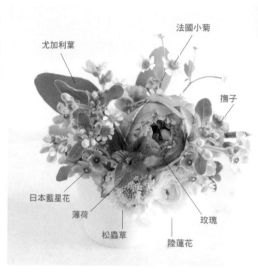

尤加利葉　　法國小菊　　撫子
日本藍星花　薄荷　松蟲草　陸蓮花　玫瑰

● 適合當主花的花材

玫瑰・康乃馨・非洲菊・陸蓮花・大理花・芍藥・百合等。

非洲菊

陸蓮花

● 適合當配花的花材

日本藍星花・法國小菊・撫子・蕾絲花・長壽花等。

日本藍星花

長壽花

● 葉材・果實

北美白珠樹葉・尤加利葉・香草植物類・玫瑰天竺葵・藍莓果等。

北美白珠樹葉

火龍果

Q 當葉材難以購得時該怎麼辦？

A 以開花期長久的常春藤作為基本款，也推薦自己培育盆栽。

超市整束販賣的花卉，絕大部分沒有加入葉材，再加上有些花店的葉材品種也不多。像長春藤這類就算是剪下也能維持長久的葉材，可插於花瓶裡培育，作為基本葉材來運用也是一種方法。在缺少花材時，可以單純欣賞綠意，待購買花材之後，再添加於花器裡。

容易取得種苗的香草植物類，或在搭配與詮釋上相當便利的蔓性植物，建議也可事先以盆栽培育。如果找到種苗，請務必嘗試培育看看！（建議：廣川朋子・岸利依子）

推薦的蔓性植物

常春藤
不論是當成切花，或使用於瓶花，皆屬萬能的綠色植物。還有白色斑紋品種與全綠品種。

多花素馨
春天裡盛開著香氣濃郁花朵的常綠藤本植物。質薄光澤的葉片與枝條柔軟的細莖，可賦予作品微妙的層次感。

闊葉武竹
天門冬屬的草本蔓性植物。經常使用於婚禮捧花。萊姆綠為作品增添柔和浪漫的表情。

綠之鈴
屬非洲原產植物，由於肉化成球形的葉片有如顆顆珍珠玉石般串連的模樣，因此命名。耐乾燥，不耐暑熱潮濕的環境。

鈕釦藤
小巧而帶有光澤的葉片，在花藝設計的演繹上更易於發揮。有著耐寒性強，卻不耐乾燥的特徵。

 迷你花材如何分枝？

 避免枝材剪切得過短，盡可能維持一致長度來進行分切。

　　由一根主枝上分枝綻放複數花朵的迷你花卉，選擇分切的方式，較能夠達到均衡感。基本上，雖然是在分枝的地方剪切，但重點是，分枝的枝條長度要盡量保持一致。請避免機械式地於分枝的莖節處剪切。

基本的分切方法

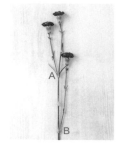

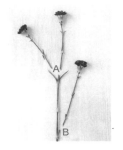

剪得一致等長。

分枝處分別為A、B兩處。

在A、B兩處進行分切成三枝。

NG版本

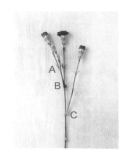

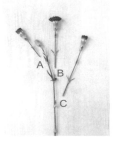

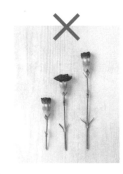

左端的莖枝因過短而難以運用。為了能夠活用此一小枝花材，故不能選在A處，而是要在B處進行剪切才是正確的作法。

由上而下分別在A、B、C三處進行分枝。

機械式地在A、B、C三處進行剪切，就會變成這樣。

花朵或葉子逐漸枯萎了，該怎麼辦？

A 容易缺水的花材，不妨嘗試進行深水法或熱水法來補水吧！

當花朵開始枯萎時，就是花莖無法充分吸收水分的證據。不妨試著進行水切法，重新剪切切口；或以深水法（參照P.6）進行補水吧！像是聖誕玫瑰等花，浸泡於熱水之後進行深水法的熱水法也具有效果。另外，尤加利葉或滿天星等的枝材，可進行深切法深入擴大切口面積，以利花莖補充大量的水分，使補水效果更加順暢。

熱水法的作法

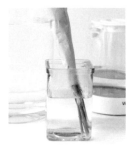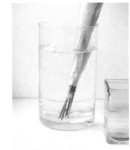

為了避免熱氣與蒸氣傷害花材，必須事先以紙類包裹，並在一旁準備好冷水之後，浸泡於60℃以上的熱水裡。

待莖部末端的顏色一旦改變，趕緊移至裝有冷水的容器裡，靜置大約一小時左右使其吸收水分，當莖部產生膨脹時就OK了。

深切法擴大切面

將莖枝斜切之後，再於縱向剪切，並利用剪刀的刀刃，如同往上推似的，將切口深深的切開來。另外還有以錘子敲碎的擊碎法。

1 coin flower研究家
＊non
研究報告

REPORT

花頭處花莖彎折的原因，有可能是細菌滋生所致。

細菌感染的非洲菊。花頭處花莖彎折，且一部分的花瓣腐爛而掉落。

明明就很勤快的換水，卻還是在花頭處產生花莖彎折。這可能是因為細菌藉由花莖，一路感染到花頭處所致。也有可能是在購買前就已經遭受感染，因此在選花時，最好仔細的檢查確認。檢查重點在於：花瓣的花萼附近、花蕊、花頭附近的花莖等三處。沒變色、有彈性的花材就是健康的證明。

 延長花材壽命有哪些祕訣？

 水質的管理與勤快的修剪是必要的。
花剪或花器也應該保持清潔。

為了使花材的壽命持久，經常讓水質保持在清潔的狀態非常重要。因為細菌一旦繁殖，切口就會腐爛，水分的吸收能力也跟著變差。檢查水質有無混濁或黏液產生，並在勤於換水的同時，一併進行重新剪切口的修剪（參照P.7）。切花的耐久性會隨著進行修剪與否而有所改變。

換水時，若出現黏稠的狀態，應將花莖清洗乾淨，並於盛滿水的容器中，將花莖斜切3cm以上。使用的花剪平常以乾淨的布擦拭即可，但為了防止細菌繁殖，最好時常以廚房專用清潔劑清洗。花瓶也應該在換水時一併清洗喔！

修剪時的重點

右邊是修剪前，左邊是修剪後。一旦稍微變色，就是必須進行修剪的訊號。

莖部一旦感覺滑滑黏黏的，就必須清洗乾淨，避免細菌傳染到新換的水中。

不只剪掉變色的部分，而是剪去切口往上3cm以上的長度。

花剪與花器也要清洗

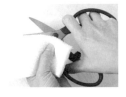
花剪使用完後，請務必以布將樹液等物質擦拭乾淨，以避免造成花剪生鏽。

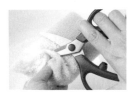
經常以清潔劑或漂白劑進行消毒。防止細菌透過花剪傳染。

即便換了水，但花器一旦殘留細菌，一切就白費工了。夏季時最好特地再以清潔劑清洗乾淨（參照P.31）。

需要添加切花保鮮劑嗎？

供給切花營養的糖份與殺菌劑為主要成分。促使花開得更漂亮，換水也更輕鬆。

在購買花材的同時，就收到小袋裝的鮮度保持劑。內含促進開花的養分（糖），以及抑制水質混濁的殺菌劑，對於開花時需要更多養分的玫瑰等切花，特別具有效果。另外，還具有不必浪費換水的功夫，只需補充減少的水量即可等優點。

大多是以一小袋保鮮劑兌500ml水的比例來加以稀釋，因此可事先於空保特瓶等容器中製作稀釋水，會比較妥當。由於正確的稀釋相當重要，所以請避免以目測來估計分量。

市面上也有販售瓶裝商品。這種也是稀釋後使用，因此只要事先準備容易使用的容器，就非常方便。

以瓶蓋測量容量，倒入容器後，再以自來水稀釋。請於花瓶裡倒入需要的量。

1 coin flower研究家
*non
研究報告

REPORT

以只加水、添加保鮮劑不換水，來進行實驗比較

只加水，與添加保鮮劑，究竟會出現多少的差異呢？我們嘗試以玫瑰花苞來進行實驗。圖為兩個星期後。右邊添加保鮮劑的花苞已經開花，毫無褪色地得以繼續維持鮮度；但左邊的只加水，不僅沒有開花，還完全枯萎了。大型切花或花苞較多的時候，要有效地使用，以延長切花的壽命。

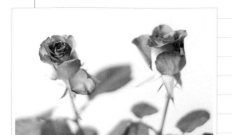

只加水　　　　添加保鮮劑

 需要加多少的水量才適當？

 若進行補水，花瓶裡的水量較少也OK。
配合切花的狀態進行微調。

感覺上有滿滿的水量比較能夠促進吸收，然而，吸收力其實是因花卉品種而有所差異。補水的時候，進行深水法（參照P.6）使花莖確實吸收水分，花瓶裡的水量大約裝到1/3左右的深度。例如吸水量旺盛的花種，或花莖結實堅挺的玫瑰等，就需要稍微多一點的水量。相反的，像是非洲菊或向日葵等，花莖上長有細毛的花種或球根植物，則因為容易使水質混濁，故應減少水量。

會浸泡在水裡的葉子請以花剪剪下

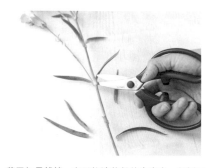

葉子如果拔掉，有可能連莖部的表皮也一併剝下來，所以請以剪刀剪下。

水量裝到大約花瓶的1/3即可

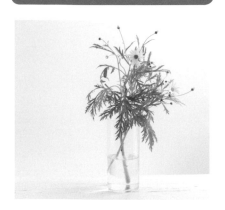

水量大約是在花瓶的1/3為基準。由於葉子是導致細菌滋生繁殖的原因，因此浸泡在水中的部分，及插入花瓶中的葉片最好都一併剪下。

易造成水質混濁的花材請減少水量

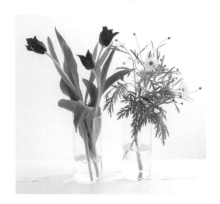

吸水力變差的原因，是由於水質混濁而造成切口腐爛所致。容易造成水質變差的非洲菊或球根植物，可選擇將水量大幅的減少，並勤於換水，比較能夠延長切花的壽命。

1 coin flower研究家
＊non
研究報告

就由超市或花店等處購得的平價花束開始，來學習花材的搭配吧！

將數種花材組合起來難度較高
因此就從組合花型開始學習吧！

　　此章節將為大家介紹，初學者也能輕易著手的花材搭配祕訣。

　　要將數種花材組合插作，是出乎意外的困難。之所以這麼說，是因為必須考慮的要素太多。花材的色調、姿態、神韻，皆有其各自組合方式的祕訣，並在全盤性的考量之後，根據應該如何詮釋來進行設計。對於能夠一次考慮到這些要素，必須累積相當程度的經驗。

　　因此，建議大家先以簡單的平價花束，學習花材的搭配要素與組合花型。

　　超市或花店裡成束販售的花材。大部分會有三、四種的花卉，首先請試著仔細觀察這束花的組合吧！這把花束裡放了紫色星辰花、帶果實的火龍果、大輪種的康乃馨與兩朵非洲菊。

將花材分解為色調、姿態、神韻，
學習比較容易組合的花型。

　　平價花束由於花材的枝數較少，因此必須考慮的色調、姿態、神韻等要素也比較簡單。另外，因為其中也有很多性質相符的組合要素，所以不妨先以這種花型當作參考，再考慮可以用來取代成其他花材的組合要素。

　　從下一頁開始，我們將逐一針對色調、姿態、神韻、詮釋方式等相關要素，為大家介紹由經驗得出的組合祕訣。

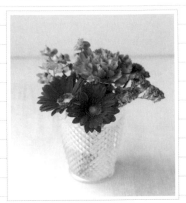

將又圓又大的康乃馨與非洲菊作為中心，再像是添加火龍果與星辰花似的進行插作，插成渾圓茂密的設計。由花材大小的平衡感來考量，花器則選用高度大約15cm的水杯。如此便完成了適合擺飾在餐桌上或玄關鞋櫃上的花藝設計。

花材色調的組合方法

要以相似色統一色調呢？還是對比色呢？融合度較佳的相似色組合較適合初學者。

以服裝的色彩搭配作為參考要素，注意色調（色度）上的差異。

最初會想考慮的就是色彩搭配。無論是花材的情形，或居家擺飾與流行服飾的情況，基本上是相同的。

具有「使花材彼此融合？」「突顯特定花材？」兩種方向性的考量。「使花材彼此融合」時，是將相同色彩的深淺或相似色、類似的顏色予以搭配。「突顯特定花材」時，則是將對比色，特別被稱為互補色關係的色彩加以組合運用。必須注意的關鍵是，就算是相同色彩，也會有色調（色度）上的差異。另外，綠色是搭配任何花色皆適宜的萬能色彩，猶豫不決時，選綠色就對了！

利用黃色的相似色將三種花材組合而成的花束。先將大型的百合置於面前，再將水仙百合沿著兩側添上，背後插上文心蘭，進行營造出高度感的插花方法。

混雜著深淺紫色系花朵的孔雀草。並於其間穿插似的插上，帶有輕盈感萊姆綠花朵的斗蓬草。綠色適合搭配任何顏色。

色調的差異，就從識別粉色系與顯色系開始

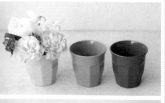

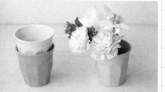

我們嘗試利用相似色的迷你花束，來進行識別色調的實驗。左上圖是將顯色系的杯子並排後，插上迷你花束的模樣。明顯看出杯子比較引人注目。左下圖中，則是嘗試將粉色系的水杯並排。試著去比較杯子的顏色，明顯得知兩者在色調上的差異。右圖中，改插在粉色系的杯子裡，並試著並排同系列的杯子。瞭解花材與杯子的融合性極佳，具有協調整體的功能。誠如上述的實驗，得知色調會影響整體的統一感。

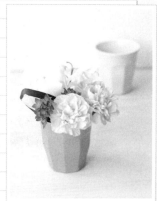

花材姿態的組合方法
依花形姿態分為圓形花、非圓形花、大花、小花等四類，來構思組合。

姿態的組合方法上也各有不同的規則，
最簡單的就是著重在是否為圓形的問題。

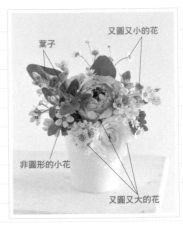

又圓又小的花

葉子

非圓形的小花

又圓又大的花

在考慮花姿的組合時，首先必須瞭解花材
的形狀。在花藝設計的基礎裡，雖是將花形姿
態分類後來學習，然而實際上，在此範疇的分
類中，我也是沒辦法順利的進行組合。於是我
思考著有沒有更簡單一點的方法，得到的結果
就是著重在花形姿態是否為「圓形」的方法。

圓形花的代表花為玫瑰。此外還有康乃
馨、陸蓮花、菊花等。不光只有重瓣，諸如向
日葵、瑪格麗特等也都是圓形花。於是，除此
以外的花形，就分類為「非圓形」。像是百
合、日本藍星花、大飛燕草、文心蘭等皆歸納
為「非圓形」的花材。

依花形分為四種：

●又圓又大的花
玫瑰・康乃馨・非洲菊・陸蓮
花・瑪格麗特・繡球花・芍藥・
向日葵・大理花等。

●又圓又小的花
法國小菊・迷你菊花・千日紅・
滿天星等。

●非圓形的大花
百合・鬱金香・紫羅蘭・泡盛
草・大飛燕草・聖誕玫瑰・丁香
等。

●非圓形的小花
日本藍星花・斗蓬草・薰衣草・
金翠花・文心蘭等。

只要將花材依據四種類型加以區分，
組合方法就變非常簡單了。

再加上尺寸大小的大、小因素，將花材區
分為四種類型。

如果將相同類型收束統整，雖然融合度較
佳，卻缺乏變化；搭配越多不同類型的花材，
就會因複雜性而使表情變得豐富。在挑選成束
的花材時，我都會習慣先判斷究竟是何種類型
的花材組合呢？

右頁中將會介紹組合的實例，請大家不妨
參考看看。

花材組合方法的變化

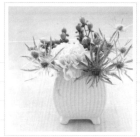

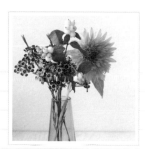

〔又圓又大的化＋
非圓形的小花〕
相似色的花材，利用形狀
的差異來增添變化。

粉紅色的陸蓮花，及相似色的櫻
草之間的組合。由於在花形姿態
與大小上皆有所差異，因此更能
襯托出彼此間的特色。

〔又圓又大的花＋
非圓形的花＋果實〕
添加圓形果實，感覺更加
融入。

由於綠色的康乃馨也很容易搭配
任何花材，因此選擇了姿態獨具
個性的紫薊。圓形果實的火龍果
巧妙地連結了這兩種花材。

〔又圓又大的花＋
又圓又小的花＋果實〕
搭配形狀，運用色彩表現
個性。

以姬向日葵（瓜葉葵）為中心，
插上粉紅色小花的蠟梅與圓形白
色果實的白雪果。雖然是三種不
同的顏色，但都是以圓形作為共
通要素來搭配。

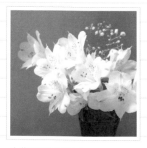

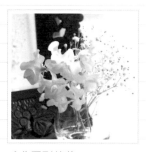

〔非圓形的花＋
又圓又小的花〕
小花穿插於綻放的花中添
加輕盈感。

白色水仙百合加上滿天星的組
合。水仙百合綻放的姿態獨具魅
力，因此點綴上小花，既不會過
度搶眼，又能為整體賦予微妙的
神韻。

〔非圓形的花＋葉〕
在強調線條感的花材底
下，配上葉子作點綴。

像大飛燕草這類聳立直挺的莖枝
上，綻放著花朵的花卉，稱為線
形花材。底下再添加木莓的葉
子，以突顯出線條感。

〔非圓形的花＋
又圓又小的花〕
利用組群手法將各種不同的花
材分類，展現與眾不同處。

一枝主枝上綻放無數花朵的香豌
豆，只要將花材收束，以增加能
見度地進行插作，即可展露出可
愛感。以相同的分量插上滿天
星。

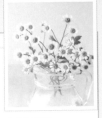

花材神韻的組合方法
選擇純樸自然的感覺？還是人造華麗的風格？
先區分成這兩類，再考量搭配的方法。

純樸的韻味

宛如原野上盛開的花朵般的法國小菊，就是純樸韻味的代表性例子。只要搭配玻璃花器，就會轉化成中性的印象；如果搭配素燒陶器，會更加深單純樸實的感覺。

野花的單純樸實，及園藝品種的華麗感受。
首先請意識到花材神韻的差異。

所謂的將花材神韻進行搭配，是源自於居家擺飾搭配的想法。在考量居家擺飾時的基準之一，就是由物品本身擁有的素材質感、顏色或形狀所感受到的韻味。

花材本身當然也有神韻。因為是自然的產物，所以每種花基本上都是出自於天然，不過，對於姿態較個性化的花種或園藝品種等，大多會有華麗且人工化的強烈感。因此在搭配花瓶時也是，只要嘗試著重在花材各自的韻味，就能找出搭配的方法。

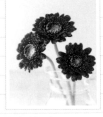

藝術的韻味

重瓣且華麗的非洲菊，為園藝品種的代表性例子。適合形象強烈與藝術性高的花藝設計。此例也是只要搭配玻璃花器，就散發出中性的形象。

神韻組合的變化

〔純樸韻味的組合〕
良好的融合度才是最棒的組合

瑪格麗特與黃色麒麟草的組合。由於兩者皆屬質樸風的花材，所以光是粗略地插入瓶中，就能幻化成原野般的風貌。

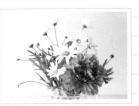

〔純樸＋華麗的韻味〕
如同花朵存在於大自然的背景前

相同的瑪格麗特與大朵康乃馨的組合。由於視線主動就被康乃馨吸引過去，因此瑪格麗特就像是背景般的角色。

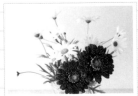

〔純樸＋藝術的韻味〕
主花的造型醒目鮮明

相同的瑪格麗特與非洲菊。非洲菊的神韻盡顯鋒芒。減少瑪格麗特的數量，葉子也去除之後，更顯時尚高雅。

決定主花 & 配花
決定主花之後,再依色調、姿態、神韻來決定配花。

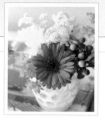

主花與配花角色明確的組合

橘色非洲菊為主花,黃色菊花則作為候補主花,而金翠花與火龍果的果實為配花。以自然的風格統一整體,表情也相當豐富。

一旦決定好主花後,詮釋的重點就變得更明確。配花方面,也可選擇葉材與果實的方法。

考慮到有關詮釋方式的組合,首先應決定主花,再去決定襯托主花的配花,這種方法最為推薦。一旦決定好主花後,詮釋的精彩之處也就定案了。針對主花的色調、姿態、神韻,來考量配花的搭配方式。盡可能展現主花的花臉來取決位置,配花則沿著其近處,如背景般置入的插上去即可。

主花與配花角色曖昧的組合

橘色多花菊與紅色雞冠花,兩者的分量感幾乎相同。想要展現詮釋時,只要將此花材擺在前頭,主花就必然確定。

適合當作主花的大型花卉,不論是圓形花,或非圓形花都OK。關於配花方面,只要搭配小型花卉、葉子、果實,甚為簡單。

主花與配花組合方法的變化

〔主花又圓又大的花材+配花小花〕
大小差距越大,越使主花明確化。

橘色的大輪種康乃馨與法國小菊的組合。由於配花數量少,整體會顯得較為空寂,因此分量感是搭配上的祕訣。

〔主花又圓又大的花材+葉子〕
小型的葉材是萬能的配花。

於兩枝大輪種非洲菊上添加斐濟果的莖枝。諸如斐濟果、尤加利葉或常春藤等小型的葉材,不論搭配任何花種都很容易。

〔主花非圓形大花+葉子・果實〕
以葉子或果實,塑造出雅致的形象。

橘色雞冠花作為主花,搭配綠色康乃馨、木莓的葉子與火龍果的果實。想要創作出層次變化的時候,果實最為適合。

〔低價位花束的插花示範〕
透過花器挑選與插花方式來突顯主花之美，
讓低價位花束也可以很時尚。

以相同色彩使花與花器保持一致性，
並藉由配花創造出層次變化。

為了配合花瓣有如細緻波浪狀的粉紅色洋桔梗，插的花器挑選同色系的馬口鐵罐。購買時就配搭好的是素馨的綠葉。因為是優雅的組合，所以特意添加了庭園裡綻放的紫紅紅蟬花，以作為層次上的強調。由於粉紅色與紫色屬於超級協調的類似色彩，因此整體上呈現出一致性。（花・攝影　海野美規）

將輕盈蓬鬆的甜美花束
以花器整潔的收束起來

粉紅色矢車菊與斗蓬草的組合，輕盈蓬鬆的花瓣質感實為魅力所在。以單調而硬質的馬口鐵迷你水桶作為花器使用，可以顯露出花與花器的對比，創造出時尚高雅的印象。綠色雖是百搭款的顏色，然而卻與粉紅色的對比色相近，因此這裡也具有對比的互補效果。（花・攝影　海野美規）

含蓄內斂的法國小菊是有名的配花。
只要抓成一束,存在感便隨之提升。

在超市購入的花束為黃色的水仙百合
與法國小菊。趁水仙百合含苞待放
時,利用花姿營造出自然的感覺(右
圖)。待花開之後,逐漸顯現出法國
小菊的存在感(上方圖)。簡單的圓
筒狀玻璃花器,易於搭配任何風格的
花材。(花・攝影 浜谷繭子)

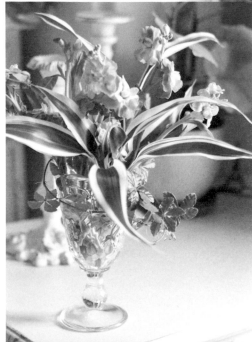

花與葉為基本的組合。
再添加葉子,塑造出表情。

紫色的紫羅蘭與百合竹兩品種的花
束。配合百合竹葉的線條,巧妙的組
合上紫羅蘭,呈現出富有寬闊感的花
藝設計。藉由添加盆栽育種的Sugar
Vine枝條,進而帶出律動的感覺。
(花・攝影 浜谷繭子)

67

Lesson 3

就以花朵裝飾來迎接嘉賓吧！
餐桌、客廳、玄關的
花朵裝飾法&
三款基本盆花布置

迎接貴賓的桌花&趣味的巧思

*

適合居家擺飾的客廳&玄關的迎賓花藝設計

*

以吸水海綿挑戰高度設計性的插花藝術
◎開放式半圓形暨四面觀賞的典雅花藝布置
◎具高度的單面觀賞型花藝布置
◎心形的花藝布置

在接待重要賓客時，不由得想在家裡插花。
因為想看到開心的表情，所以先來認識花朵美麗呈現的方法吧！
在此章節，將學習作為迎賓花藝設計中所不可欠缺的桌花與
客廳&玄關花飾的插花基礎知識，
以及使用吸水海綿的插花藝術之中，
適合迎賓的三款基本盆花布置。

指導／海野美規（Petit Salon MILOU P.70至75）
岸利依子（BLOOMING JOY的代表P.76至89）
攝影／海野美規（Petit Salon MILOU P.70至75）
佐山裕子（主婦之友社P.76至89）

迎接貴賓的桌花
＆趣味的巧思

對花色感到猶豫不決時，建議選搭橘色與綠色。

雖然桌花是搭配食器、桌巾或料理進行插作，然而沒有特別規定的時候，最好是從能讓餐桌變得明亮的顏色、使料理顯得好看的顏色、增加食欲的顏色，以及振奮精神的顏色當中來挑選。建議選用鮮綠色或柑橘類的顏色等。

插花時，意識到視線所及之處，再考慮外觀與高度。

插花時重要的關鍵在於，進行創作的設計是否能以觀賞者的視線，使花卉看起來更加美麗。依花臉清楚呈現的角度來進行布置。以裝飾於桌上的盆花為例，由於大多是坐在椅子上觀看，因此會形成稍微由上往下看的視線。

為了讓面對面而坐的彼此都能夠舒服的進行交談，因此最好插在比眼睛高度更低的位置。設計成360°，以便從任何座位觀賞，都能形成正面的視覺效果，也是相當重要，

這是所謂的四面花的設計造型。

而桌花的情況則是環狀造型，以及裝飾在餐桌中央的主要擺飾，為代表性的設計。

在品茶或享用餐點的同時，為了避免造成味道的干擾，請迴避香氣濃郁的花卉。乾淨的感覺也很重要，最好避免使用容易散落花粉的花材為佳。

花朵是餐桌布置的一部分。試著配合料理或食器，體驗選色與設計的樂趣吧！

裝飾在餐桌的中央時，
插成四面觀賞的環狀花型。

就連午茶時光的小盆花，擺飾於餐桌中央
時，最好也插成環狀花型，以期從任何角
度都能欣賞到花的美。首先，沿著花器邊
緣放入葉子圍上一圈，中央部分也放入幾
片。接著，使花材稍微立著插入。接近花
器的花材，位置插得稍微低一點。中央則
比花器邊的花材高度再稍微高一些，即可
形成茂密的半圓球狀造型。即使整體高度
平插也可展現出可愛風。使用的花材為洋
水仙、薰衣草。葉材則使用野草莓等。

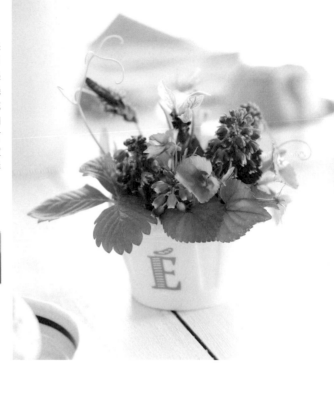

體驗玻璃杯，
杯墊與花卉的組合樂趣。

配合顯色漂亮的繪圖杯墊，嘗試插上橘色
的橙花天鵝絨與綠石竹。由於橙花天鵝絨
沒有香味，因此適合插成桌花。只要修齊
花莖長度後筆直著插入，無論從哪個方向
觀賞都很美麗。高度為花頭剛好伸出玻璃
花器的位置。與其以花材填滿整個玻璃花
器，不如特意保留空間，就會顯得高雅時
尚，杯墊的顏色或圖案也能引人注目。

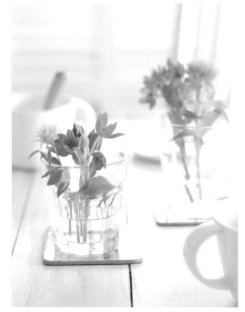

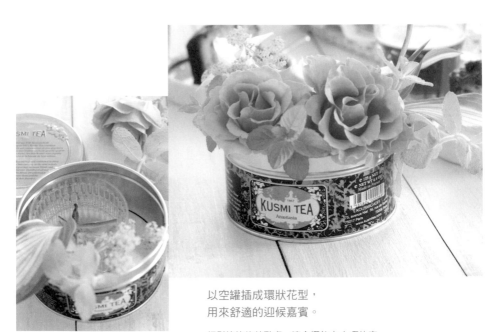

以空罐插成環狀花型，
用來舒適的迎候嘉賓。

輕鬆愉快的茶點桌，適合擺飾上小巧的密
集式花型。在淺底的圓形紅茶罐裡，插上
已剪短的花材。於茶罐裡放入塑膠杯（比
茶罐小兩圈左右的小杯子）作為水盤使
用，並在裝水後，再逐一插上花朵。因為
茶罐為圓形，所以插成環狀花型（四面觀
賞型）也較為簡單。

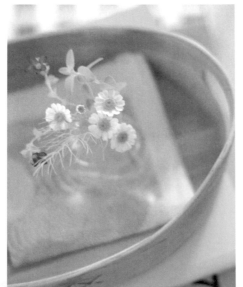

放在托盤上的迷你瓶插，
是以小花或香草裝飾。

將白色花瓣的德國洋甘菊、茴香、奧勒岡
草等的香草植物，插在小小的玻璃瓶中。
因為是放在托盤上，所以瓶為相當小的
尺寸。由於小巧的瓶插設計不占空間，因
此亦可擺飾在賓客目光所及之處的洗手台
旁或窗戶旁等處。

簡單體驗在餐桌中央的
主要擺飾之樂。

配合餐桌的寬度，裝飾成長方形的餐桌主
要花飾屬於歐美桌花的傳統造型。在此將
為大家介紹兩款可以簡單完成的創意巧
思。下圖為無印良品的壓克力分類盒。是
放置在餐桌上時，不至於造成妨礙的大
小。盛滿水後插上繡球花。可將兩、三個
並成一列，或分別擺在好幾處。右圖是把
玻璃杯放入灰色鉢盆中，並於迷迭香中搭
配上銀葉菊等銀色葉片。將以相同鉢盆中
培育的多肉植物並排列在左右兩側，形成長
方形的桌花設計。只要於中央置入長莖花
材，即可協調整體的平衡感。

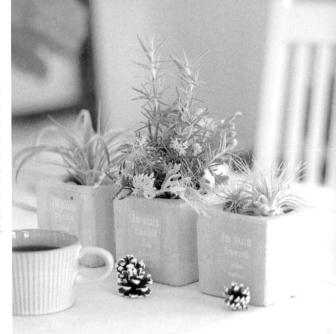

使用兩個食器就能輕鬆完成的
花圈風桌飾。

無論是將蠟燭插在中央，或盛裝料理，花
圈風的設計都可以運用在用餐時。只要有
個大約能夠裝水的盤子，以及小上一圈的
容器即可。此處是以花瓣形的淺盤，組合
上同樣是霧面質感的杯子。於杯子的周圍
裝水之後，將剪切至花頭處的花朵，像是
漂浮於水面上地逐一排列上去。使用的花
材為三枝香豌豆花與兩枝兔尾草。由於香
豌豆也另有具香氣的品種，因此挑選了帶
有淡淡清香的品種。

以帶有季節感的華麗瓶插設計，
來傳達迎賓待客的熱情。

能夠對來賓傳達歡迎心情的花材，是稍微
帶有特別感的花卉。左側是將新生紅葉的
火龍果枝條插在簡單的玻璃花器裡。右側
則是在千代蘭、黃椰子與火鶴之間，插上
具有輕盈動態感的蔓生百合。透過三組花
器的合併，創造出分量感。

適合居家擺飾的客廳&玄關的迎賓花藝設計

以牆壁作為背景來擺飾的場所中，
必須注意單方視線進行瓶插。

　　擺飾在客廳的插花，應配合室內設計的氛圍，進而選擇花材神韻與花藝設計。因為是用來迎賓的花飾，所以最好裝飾得大型些會比較好看。由於大部分會是以站著往下看的視線，以及坐在沙發上由兩旁欣賞的視線居多，因此請務必考慮觀賞者會從哪個角度、如何欣賞的要素來進行瓶插布置。

　　擺飾在咖啡桌時，與擺飾在餐桌的情況相同，皆適合四面花的設計，然而擺飾在固定於壁面的家具上或窗戶前等情況時，則選擇由正面方向欣賞的單面花設計。最好是由三個方向都欣賞得到的範圍，能美麗呈現出花藝設計的美感，來進行瓶插布置會比較妥當。

　　放置在鞋櫃等稍具高度的家具上時，由於視線會稍微往上，因此與其插作長莖花材的瓶插，不如擺飾以短莖花材收聚而成的花藝布置。只要在玄關或走廊上擺飾具有香氣的花卉，就能以花香來迎接賓客。

偶然轉移視線的瞬間，沙發旁的花
藝布置，使人沉靜。

坐在沙發上，視線所及之處，較為適合高
度稍低的花藝設計。右圖是在被稱為馬爾
歇籠型包的迷你籃子中，搭配了白色福祿
考、非洲菊、胡椒薄荷與香蜂草等香草植
物的葉子。由於是樸素風的籃子，因此花
材也以純樸感的花卉為主。內部放入空
瓶。下圖是於渾圓的陶器中，沿著邊緣插
上剪切至花頭處的百合。雖然百合挺立的
花姿很美，但請大膽地將其剪短。束方百
合雜交品種的百合，是屬於只要一枝，就
能長久觀賞的花卉。

不適合作為桌花的濃郁香氣花卉，
請擺於玄關或窗戶邊。

以圖中的瑞香為首，有很多像是風信子、
水仙或素心蘭等，會在春季時散發出濃郁
香氣的花卉。不妨裝飾在窗邊，或擺在玄
關處，利用香氣來迎接賓客吧！請想像一
下當您經過花卉旁時，香味撲鼻而來的感
覺。

使用吸水海綿挑戰
高度設計性的插花藝術

只要使用吸水海綿，
就能自由自在地創作花藝造型。

　　創作具設計性的花藝作品時，經常會使用
到吸水海綿。藉由插在吸水海綿上，可將花材
的高度或方向自由地固定，因此得以作出高
度，以及完成半圓球狀或呈扇狀展開般的扇形
等，各式各樣的花藝設計。因本身還具有保水
功能，可省去換水的功夫，也是有利之處。
　　吸水海綿在花店等處即可買到，可以試著
挑戰更好看的設計。

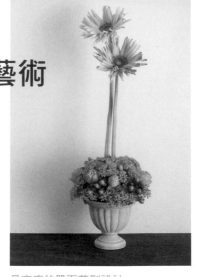

具高度的單面花型設計

可四面觀賞的圓形設計

構思觀賞的方向，進而決定花藝的設計。

　　歐美發展的花藝插花設計，基本造型強調
主次分明。首先，大致上區分為以牆壁或窗戶
等處為背景，僅從單方向觀賞的單面花，以及
置於餐桌中央等處，能以360°全方位來觀賞
的四面花。再者，還有將整體插作成渾圓半球
形的開放式半圓形，或宛如樹狀般的三角形、
扇形等的設計。
　　最近，於盒子等器皿中填滿花材的平鋪型
設計，即平面型的盆花布置，也頗具人氣。

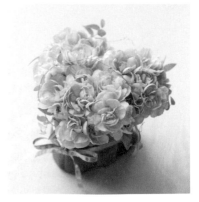

平鋪型的單面花型設計

讓吸水海綿正確地吸水
是插花時非常重要的步驟

圖中的這種塊狀海綿，很容易就能買到。其他還有花圈造型等商品。只要用習慣了，都是非常便利的材料，不過，若是沒有正確的吸水，內部會殘留空氣，導致無法將水分順利供應花朵。吸水時切勿急躁，最好依照下列的順序進行。由於此商品無法重覆使用，因此請於使用完畢後，將水分擠乾，並依各地方規定的垃圾分類方法進行處理。原料為酚醛樹脂。

雖有各式各樣不同的產品，但一個大約才台幣25元左右。

吸水海綿的事前準備

將海綿裁切成得比花器稍微大一些。只要使用刀刃較長的刀，即可輕易切斷。

準備足夠浸泡整塊海綿的水量，並讓海綿浮在水面上，待其自然地吸飽水分後往下沉。請勿強迫下壓使其沁入水中。

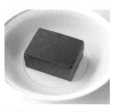

已經完全吸水的狀態。若出現殘留乾燥的部分時，請勿移動海綿，可在周圍添上水分。

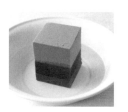

水量一旦不足，便無法順利吸水。一邊將內部的空氣擠出來，一邊使其順利吸水的作法非常重要，因此嚴禁將海綿倒過來放，或由上方直接加水。

裝置於花器中的方法

將已吸飽水分的海綿輕輕貼在花器上，取大致的形狀。

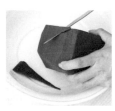

一點一點地切下接觸花器底部的部分，使海綿成為能收納在花器內的形狀。

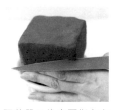

距花器口緣高兩指上方處，進行水平切割。高度請依照設計來調整。

為了容易插花，請將邊角斜切。到此階段為基本步驟。

想要在迎賓的餐桌上裝飾
開放式半圓形＆四面觀賞的典雅花藝布置

構成半圓球狀的開放式半圓形，是花藝設計的基本花型之一。無論從任何方向觀賞都看得到正面的四面觀賞設計，非常適合擺在招待賓客的餐桌上。

開放式半圓形的花藝設計，是只要使用康乃馨、玫瑰或洋桔梗等圓形花朵，即可簡單構成。

裝飾於餐桌時，原則上選擇不帶香氣的花卉，以避免干擾料理本身的味道。此處以康乃馨與洋桔梗為主，再搭配呈現輕盈質感的綠石竹與長壽花為輔。

| 主花 | | 葉材 |

 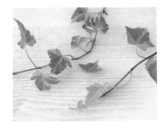

迷你康乃馨（RASCAL GREEN）
切花壽命長，適合插花布置的花材之一。也有具香味的品種，挑選時請確認。

洋桔梗
切花壽命長，花苞亦容易開花。此作品選擇中輪品種。

常春藤（GLACIER）
捲繞於花器的邊緣，作為包覆吸水海綿之用。捲繞常春藤的方式是被廣泛運用的必備技巧之一。

| 配花 |

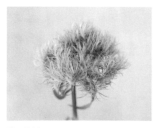 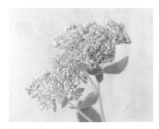 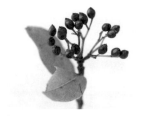

綠石竹
石竹屬的一種。輕盈飄動的姿態與翠綠的色彩，也適合搭配任何花材，切花壽命亦持久。

長壽花
由於小花呈圓形綻放，非常適合填補花與花之間的空隙。

藍莓果
深紫綠色光澤的可愛果實，最適合點綴於作品上創造層次變化。

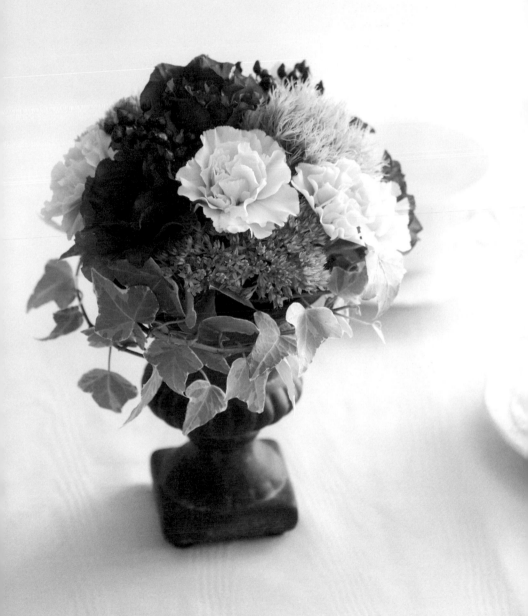

只要運用喜愛的色彩＋綠色的配色方式，
就連初學者也能順利的整合。

79

1 將吸水海綿以露出邊緣約2至3cm的高度，放置於花器裡（步驟請參照P.77）。這是為了讓正側面也容易插上花材。

2 於中央插上洋桔梗，並決定插花的指標高度。以此作為頂點之後，再逐一插上花材裝飾成弧度較小的半球狀花型。

3 於斜邊上插出高低錯落，另插上一枝洋桔梗。花莖朝中央相同一點插入的方式為要領。

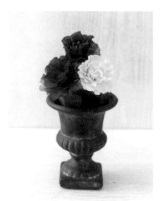

4 為了填補兩株洋桔梗間的空隙，插上康乃馨。心中不妨先行勾勒出三角形的花型構圖。

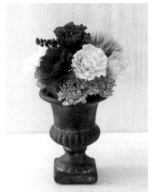

5 依照相同要領，使花型呈半圓球狀地逐一插上剩餘的花材。為使花瓣保留輕盈飄逸感的程度下，請勿過度填滿花材為關鍵。

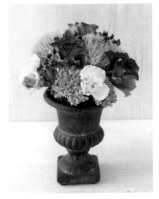

6 插花完成的模樣。因為與花器之間還保有空隙，所以接下來捲繞上常春藤以作為修飾。

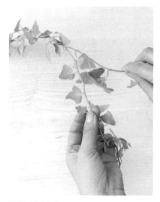

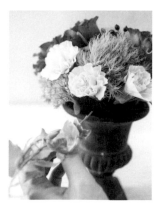

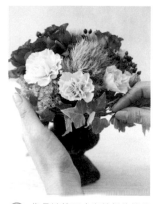

7 由於常春藤可以創造出分量感，因此事先將兩株常春藤像是纏繞成繩狀般，結合成一條。

8 集結兩株常春藤後，以水平方向插於吸水海綿上。因為要填滿花材與花器間的空隙，所以請盡量尋找花器邊緣的極限之處。

9 像是遮掩吸水海綿似的捲繞上常春藤。捲繞完後只要於葉子上綑繞固定，即可完成。

如同將花莖聚集於一點來插作，即能呈現出美麗的開放式半圓形。

創作開放式半圓形時，只要將花莖末端如同聚集於一點上來插作，就會插得完美勻稱。不光是由旁邊看能呈現出半圓球狀，就連從正上方來看，也要能形成圓形的構圖。只要插上避免相鄰之間的花材組合過於單調，就能完成美麗的花藝作品。

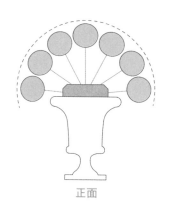

正面

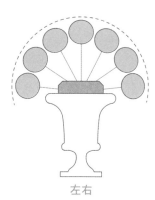

左右

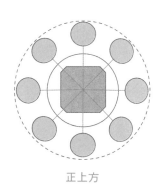

正上方

放大並華麗的詮釋出空間感，
具高度的單面觀賞花型布置。

　　想要擺在玄關或靠牆桌等，由正面觀賞的場所時，建議以聳立直挺的花材作為主花，作出具高度的花藝設計。主花材底下則密集式插入，以便使大輪種非洲菊更引人注目。

　　只要使用單朵綻放的非洲菊、海芋或大理花等，即可強調花材的線條，營造出時尚感。如果使用排列成線條狀，綻放小花的大飛燕草或紫羅蘭，便能創造出分量感。

```
                          主花
```

非洲菊
（pastarosato）
八重瓣且花瓣嚴重呈波浪狀向外翻捲的大輪種。獨具個性的花卉，最適合作為主花。

迷你玫瑰
（Romantic Rose）
帶有古典浪漫風格的素淨粉紅色，呈波浪狀的花瓣，就算是小型花種也頗具存在感。

```
                  配花
```
```
          葉材
```

長壽花
（Holland Sedum）
因為是很容易構成圓形的造型，所以亦為適合作為花藝布置上的小花。花色另外還有白色或紅色等。

火龍果
（Magical Victory）
小型的綠色果實，亦適合搭配任何花色，營造出層次變化。

常春藤（Glacier）
在此插花作品中，將葉子部分剪去之後，以遮蓋吸水海面背面。是易於使用的必備花材。

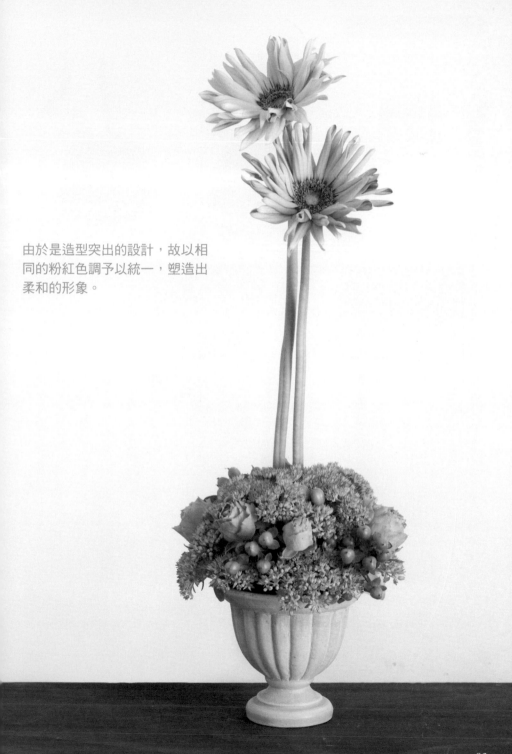

由於是造型突出的設計，故以相同的粉紅色調予以統一，塑造出柔和的形象。

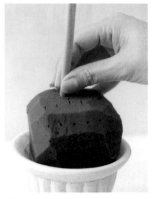

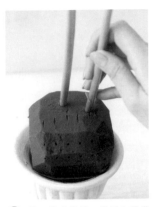

1 將吸水海綿裝入花器裡（步驟請參照P.77）。因為是將基礎部分構成群密高起的造型，所以吸水海綿請高於邊緣5cm左右。

2 拉出高度的非洲菊，垂直地插在距離後方大約1/3的中央稍微偏左之處。

3 另一株非洲菊，則插在稍微往前的中央偏右之處。

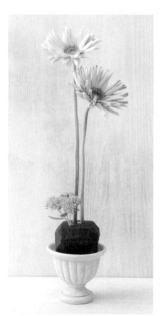

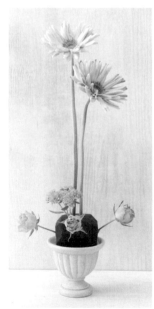

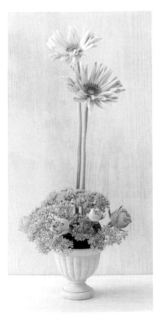

4 只要非洲菊插作出高低錯落，勾勒出花臉方向不一的構圖，就容易保持平衡。接著，再插上取決基礎部分高度的花材、長壽花。

5 取決寬度的花材，此處是將迷你玫瑰各插在左右與中央。請將下側花材構成半圓球狀的構圖。

6 利用長壽花來填滿正面之間。請事先於各處預留空間，以便插入火龍果。

84

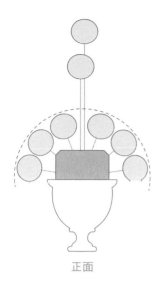

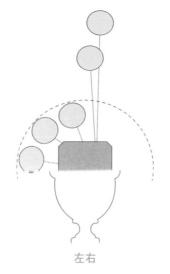

正面　　　　　　　　　　左右　　　　　　　　　　正上方

單面觀賞的花型設計，背面沒插花也OK。

以牆壁等處作為背景來進行單面觀賞的設計。於距離中心稍微後方之處，插上主花。像是由正面往左右兩側呈180°放射狀展開似的插入，但背面不必插花，可利用葉子等來遮蓋吸水海綿，即可大功告成。

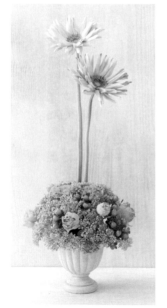

7 於各花材之間插入火龍果。與開放式半圓形相同，花莖聚集於一點上進行插作為要領。

8 利用常春藤的葉子遮蓋背面的吸水海綿。有利於美化外觀的同時，亦具有防止水分蒸發的效果。

85

最適合作為禮物或桌花的心形花藝布置

　　平面插花的設計，只要將短切的花材垂直地插上去，所以是最值得推薦給初學者也能簡單完成的花藝布置。在此，將吸水海綿切割成心形，試著插成禮物或餐桌上裝飾的花藝設計。

　　設計的重點在於一邊使花臉方向一致，一邊作出高低錯落以避免顯現出單調感。由作為外圍（輪廓）的花材開始插作，並一邊整理形狀，作出高低錯落，一邊填滿空隙來完成作品，就能順利的收束統整。若是將海綿裝入盒子中的盒裝花藝，就可以直接完成禮物。

主花	葉材

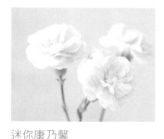

迷你康乃馨
（Pink Pudding）
花型雖小，但圓形的花瓣卻能平坦的綻放開來，所以在填補表面極為方便。

北美白珠樹葉
因為葉片較大，所以經常被使用充當花束襯底或作為花藝設計的鋪底之用。

闊葉武竹
由於具有纖細的莖條與柔軟的葉子，因此最適合用於纏繞在花材上，營造出微妙的差異。

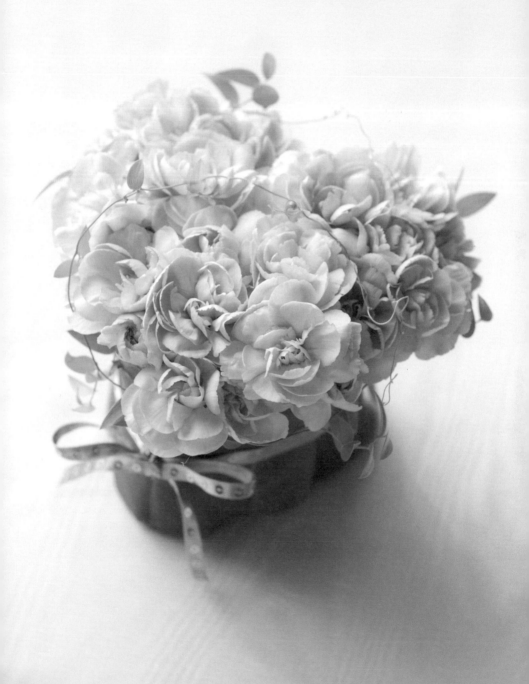

正因為是一種花材，所以出乎意料的簡單。
在送禮或紀念日時，
不妨送上心形的花藝設計如何？

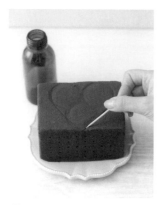

1　利用手邊空瓶在吸水海綿上印出三個圓形痕跡，再以牙籤等物，將輪廓線條連接起來，取一個心形的輪廓。

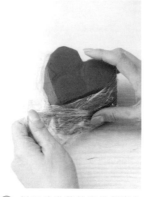

2　以刀片沿著輪廓切割出心形，以保鮮膜纏在周圍上，並以透明膠帶等物將其固定。

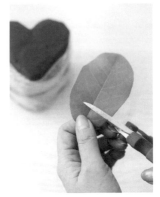

3　事先由保鮮膜的上方貼上一圈雙面膠帶，並將北美白珠樹葉一片一片剪切至符合隱藏吸水海綿的高度。

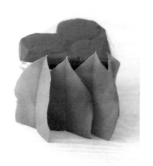

4　將葉脈對齊心形的尖部，黏貼上一片北美白珠樹葉，並一邊疊放，一邊貼在雙面膠上面，以遮掩保鮮膜。

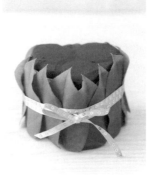

5　以北美白珠樹葉包覆完畢之後，由上方纏繞上兩圈的緞帶，並繫上蝴蝶結固定。

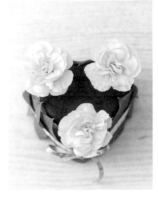

6　康乃馨自花萼以下2至3cm處切斷，首先插在心形的轉彎處與尖端部位的三處，並取外圍的形狀。

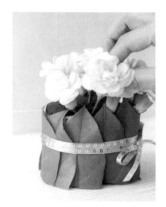
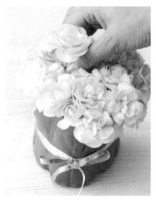

7 鋪序般插入康乃馨之後，而於最外圍稍微傾斜地插入，並整理形狀。

8 避免呈現完全的平面狀態，在有些地方改變高度來插上花材。

9 將長度大約20cm左右的闊葉武竹末端插入吸水海綿中，並使其圍在周圍，進而爬繞於表面後，即完成。

花材只要垂直插上就OK，康乃馨宜避開莖節處。

　　相較於花莖聚集於一點上進行插作的立體設計，平面設計的插方法最為簡單。基本上，只要筆直的插上花材就OK。由於康乃馨長出葉子的莖節部分容易受損腐壞，因此最好避開莖節處來剪切花材。

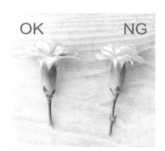

如右側所示，一旦中途留有莖節，就是造成切花提早腐壞的原因。為了更容易插花，切口處請斜切。

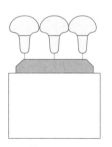

基本的插法

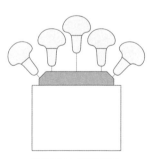

在高度上作出變化

 掌握使用吸水海綿插花時的要領？

 花莖筆直插入約3至5cm左右的深度，切忌於相同處重複插入。

利用吸水海綿插花時，請斜切花莖，並拿著下半部，筆直地插入。插入的深度以3至5cm為標準。無法一次就插至足夠深度時，最好一點一點地往下插進去。

花莖是藉由與海綿的緊密貼合來固定，得以順利吸收水分，因此嚴禁抽出插入來調整高度，或於相同的插口處重新插入花材。想要重新插作的時候，最好再次重新剪切切口，插在不同的地方。

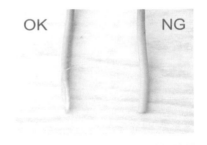

切口如左側所示，斜切花莖。不僅容易插入海綿中，吸水變得更加順暢。

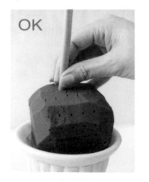

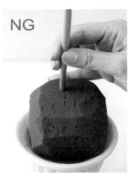

插入花材時，請拿著花莖的下半部。若是拿花莖的上半部，常是造成插花途中花莖折斷的原因。

 如何更換桌上盆花的水呢？

 使用附噴嘴的水瓶，於海綿的表面噴水。
夏天時應注意避免積水。

吸水海綿的吸水量可多達至體積98％的水。因此，只要讓海綿保持在潮濕的狀態即可。因為會從接觸空氣的部分開始變乾燥，所以可先摸摸看表面，若感覺沒什麼濕度，就加些水。使用市面販售的附噴嘴水瓶，以淋濕海綿表面那樣的感覺，

一邊移動位置一邊均勻地進行澆水。一旦水分給得太多，水就會從海綿與花器之間的空隙中滿出來，因此在還沒有習慣以前，最好一邊觀察情況，一邊少量加水會比較恰當。從海綿中滿出來的水，特別是在夏天會成為花材腐爛的原因，所以容器中滿出來的水，最好倒掉。

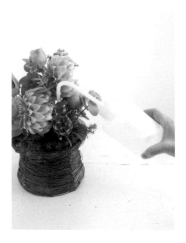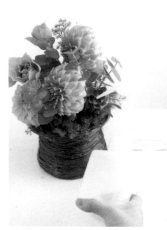

將噴嘴插進花材之間，從接近海綿的地方開始均勻地進行澆水。海綿與花器之間如有空隙，可將手指伸入，以便確認水量是否滿出的狀態。

Q 是否有延長盆花壽命的祕訣呢？

A 為避免潮濕悶熱，請多一道手續。花材若是腐爛，請重新插作。

如果收到盆花，首先請拆下所有的包裝紙。因吸水海綿自然蒸發的水分產生潮濕悶熱，並導致花朵或花莖腐爛。為了掩飾海綿的葉材在緊密插入的情況下，後側則可稍微拔除葉材疏散間隔。此作法也是為了有利通風之故。

於較淺的花器中重新插作。假如手邊有個用來插作變短花材的器皿，一定非常方便。

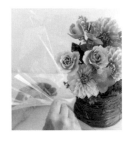

包裝材料是造成潮濕悶熱的原因，因此請務必拆開。

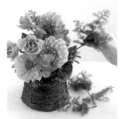

將正面看不到的葉片稍微拔除疏散間隔，將有助於通風。

花材一旦開始腐壞，就要將剩餘的花材從海綿上拔起，進行水切法。

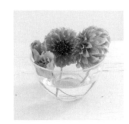

只要將花材靜置水中2小時使其吸水，即可回復元氣。

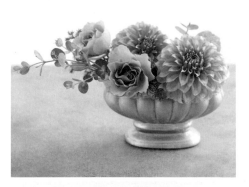

於較淺的花器中重新插作。假如手邊有個用來插作變短花材的器皿，一定非常方便。

Q 為什麼才剛收到的花束，
一下子就完全腐爛了？

A 花束不要直接插瓶，
而是要在吸水之後。

收到花束時，因為搬運或配送上意外地耗費時間，所以花卉早已處於疲累的狀態。另外，花束加工時，大部分都是將花莖由正側邊切齊，所以重新剪切切口的方式會更有利於吸水。

已經美麗地綁成一束花，會想直接插在花瓶上，不過，最好暫時拆開綑束，進行補水之後，再次重新插作。利用這一道手續，切花壽命就能維持得更長久。

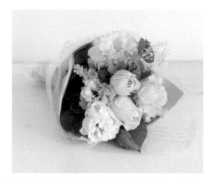

固然令人想將整把花束直接插入花器裡，但請一定要拆下包裝材料。

花束的花莖大致上都呈正側邊切齊狀。

在蓄滿的水中進行水切法，吸水大約1個小時。

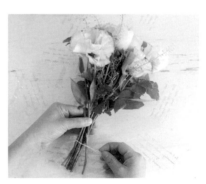

綁束的橡皮筋等物，也是導致花材腐敗的原因，因此請務必取下。

 插花束時應該注意哪些重點？

 **配合花瓶來決定長度，
重新成束後再插上去。**

　　已綁束成半圓球狀的圓形花
束，只要能夠配合長度，雖然也是
可以直接插在花瓶裡，但未必能夠
保持平衡有致。不妨搭配手中現有
的花瓶來剪切高度，重新成束後再
插會比較好。

　　將花材像是靠在花瓶的瓶口邊
緣似的，形成圓形構圖，便能順利
的收束統整。使用所謂將相同花材
集結後再分類的組群式手法，也值
得推薦。修剪之後重新插作，就能
延長賞花的樂趣。

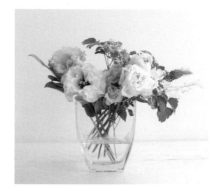

如果只是配合長度，有可能會發生散亂而無法統
整的情況。

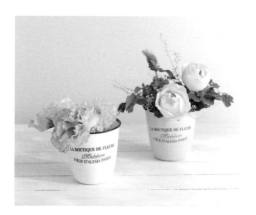

重新插作時也是，如果依照花材分類後再集結成束，插
花就變得簡單多了。

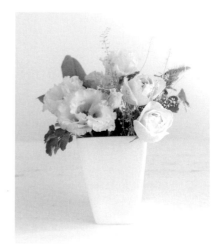

洋桔梗於左邊呈組群，玫瑰右邊呈組群，分組歸
類之後，再重新集結成束。配花或葉材等則逐一
填補於之間的形象設計。

本書中登場的1 coin flower俱樂部成員的介紹

1 coin flower俱樂部，是以Ameba部落格「花費日幣500元！有花相伴的生活，將超市購買的花束裝飾得更時尚」的同好為中心組成的團體。

只要是愛花人士，任何人都可以參加，主要是利用Facebook介紹1 coin flower俱樂部的創意等，進行信息的交流。

本書中，介紹了負責主持花藝教室之成員的指導，以及在日常生活中享受拈花之趣的成員們的插花創意。

【企劃・組織・撰文】

1 coin flower研究家＊non（藤岡信代）／自由編輯

曾擔任室內設計雜誌的總編輯，之後轉為獨立接案的自由編輯。從2015年1月開始在「花費日幣500元！有花相伴的生活，將超市購買的花束裝飾得更時尚」上傳輕鬆愉快投入的插花裝飾法。http://amebio.jp/1 coin flower/

【指導】

廣川朋子／fleur Jolie R負責人。花藝設計師

曾於荷蘭的Boerma Institute International Floral Design School學習花藝，取得Professional Master Diploma 資格，以及法國國立園藝協會DAFA資格。活用本身在歐洲各國體驗的花藝設計，開辦各種相關課程與巴黎花藝進修培訓。2002年於橫濱成立fleur Jolie R。http://www.jolie-r.com/

「fleur Jolie R美的花生活」http://jolie-r.hatenablog.com/

岸利依子／Flower Arrangement Salon BLOOMING JOY的代表。生活花藝研究家

曾於波士頓的Rittners School學習花藝，隔年取得證書。從2006年開始，於世田谷的住家開設沙龍式的花藝教室BLOOMING JOY。同時，每天都在研究任何人平時就能輕鬆體驗的生活花藝。

http://www4.famille.ne.jp/~blmg-joy/

「讓居家擺飾看起來更時尚的簡單花飾創意」http://ameblo.jp/blooming-joy/

海野美規／花藝插花教室 Petit Salon MILOU的代表

OL時代便於西洋花藝協會取得講師的資格。進入巴黎Ecole Francaise de Decoration Florale並取得畢業證書。2000年6月於靜岡成立花藝插花教室Petit Salon MILOU。 http://petitsalonmilou.net/

「慢活的花藝生活」http://ameblo.jp/ps-milou

【攝影協力】

浜谷繭子／居家擺飾雜貨嚴選商店favoritos商品採購。

http://www.favoritos.jp/

竹野和美／Flower & Photo Salon Studio Pin代表。

http://www.studiopin.jp

杉山佐和子／超愛居家布置的家庭主婦。刊載於雜誌中的文章不勝枚舉。

http://ameblo.jp/vivresavie64/

花の道 38

零基礎ok！
小花束的free style 設計課

作　　　　者／1 coin flower 俱樂部
譯　　　　者／彭小玲
發　行　　人／詹慶和
總　編　　輯／蔡麗玲
執　行　編　輯／劉蕙寧
編　　　　輯／蔡毓玲・黃璟安・陳姿伶・李佳穎・李宛真
執　行　美　編／周盈汝
美　術　編　輯／陳麗娜・韓欣恬
出　版　　者／噴泉文化館
發　行　　者／悅智文化事業有限公司
郵政劃撥帳號／19452608
戶　　　　名／悅智文化事業有限公司
地　　　　址／新北市板橋區板新路 206 號 3 樓
電　　　　話／(02)8952-4078
傳　　　　真／(02)8952-4084
電　子　信　箱／elegant.books@msa.hinet.net

2017 年 5 月初版一刷　定價 350 元

ONECOIN DE DEKIRU HAJIMETE NO HANA NO
KAZARIKATA
© 1coin Flower Club/Nobuyo Fujioka 2016
Originally published in Japan by Shufunotomo Co., Ltd.
Translation rights arranged with Shufunotomo Co., Ltd.
through Keio Cultural Enterprise Co., Ltd.

經銷／高見文化行銷股份有限公司
地址／新北市樹林區佳園路二段 70-1 號
電話／0800-055-365 傳真／（02）2668-6220

STAFF
造型設計 封面・目次・次頁封面
　　　　窪田千紘（Photo Styling・Japan）
攝影 封面・本文 佐山裕子（主婦之友社寫真課）
　　　P.12 至 21・P.91 至 94 坂本道浩
插圖 長岡伸行
裝訂・本文版面設計 矢代明美
企劃・組織・撰文 藤岡信代
責任編輯 森信千夏（主婦之友社）

【作者】
1 coin flower 俱樂部
1 coin flower 研究家＊ non 藤岡信代主導的 1 coin flower
好者俱樂部。以在 Ameba 部落格中「花費日幣 500 元！
花相伴的生活，將超市購買的花束裝飾得更時尚」的同
為中心組成的團體，主要利用 Facebook 來進行訊息交
等的活動。
▼ FACEBOOK 粉絲團
1 coin flower 俱樂部・享受少少預算插花裝飾的樂趣吧！
https://www.facebook.com/groups/725651624212220/

國家圖書館出版品預行編目資料

零基礎 ok！小花束的 free style 設計課 /1 coin
flower 俱樂部著；彭小玲譯 . -- 初版 . – 新北市
: 噴泉文化館出版, 2017.5
　　面；　公分 . -- (花之道；38)
ISBN 978-986-94692-4-1（平裝）
1. 花藝

971　　　　　　　　　　　　　　106007523

親手完成的小小花束，可以直接當成擺飾欣賞，日常生活中只是增添些許花草，平凡的景致頓時亮麗華美起來。若是作為贈送他人的禮物，無論是贈花之人還是收到花卉贈禮之人，雙方內心都會洋溢著幸福。花卉與生俱來的美麗力量，就是如此神祕迷人。隨著季節變遷挑選花材，讓花卉生活來豐富您的心靈吧！

與花有約的生活，日日都美好

輕鬆打造隨手可得的美麗小花藝

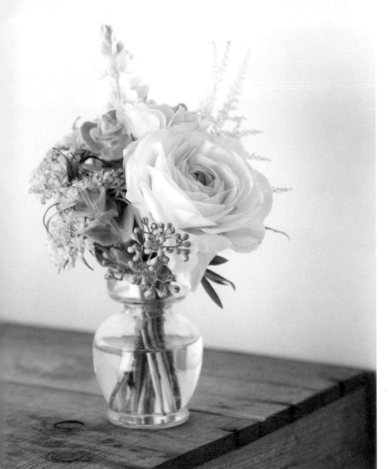

開心初學小花束
簡單手法 × 時尚花藝家飾 × 迷你花禮
走進花藝生活的第一本書
小野木 彩香◎著
定價：350 元

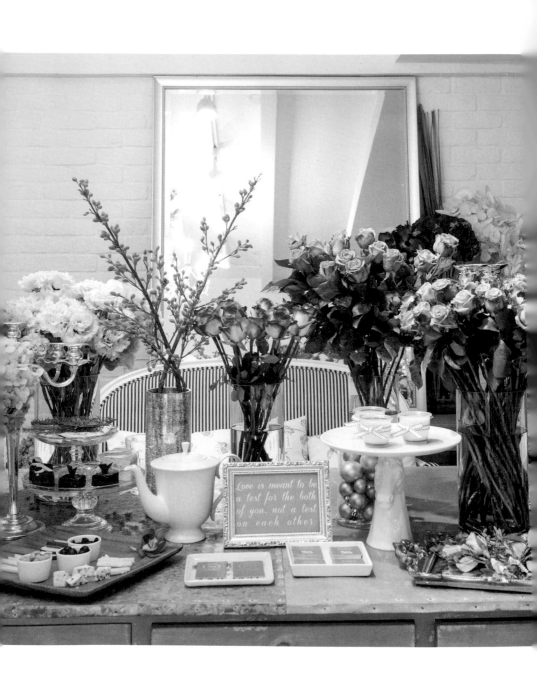

Love is meant to be a test for the both of you, not a test on each other

花時間

享受最美麗的花風景

定價：450 元

定價：480 元

定價：480 元

定價：480 元

定價：480 元

定價：480 元

定價：480 元

定價：480 元

定價：480 元

定價：480 元

定價：480 元

定價：480 元